1 한글 타입 디자인

2 라틴 타입 디자인

글립스 타입 디자인: 한글과 라틴 타입 디자인
노은유 × 함민주 지음

초판 1쇄 발행 2022년 8월 26일
2쇄 발행 2022년 10월 15일

발행. 워크룸 프레스
편집. 민구홍, 김한아, 박활성
디자인. 유현선
제작. 세걸음

워크룸 프레스
03035 서울특별시 종로구 자하문로19길 25, 3층
전화 02-6013-3246
팩스 02-725-3248
이메일 wpress@wkrm.kr
workroompress.kr

ISBN 979-11-89356-78-1 04600
ISBN 979-11-89356-76-7 (세트)

1 한글 타입 디자인

작업 순서

기획 및 리서치

↳ 디자인 콘셉트, 용도, 제작 방법 및 글자 수의 범위를 정하고 관련 자료를 수집한다.

아이디어 스케치

↳ 글꼴 콘셉트에 어울리는 단어, 팬그램, 짧은 문장 등으로 스케치한다.

↳ 디자인 계획을 세운 뒤 한글 자모, 간단한 단어, 문장 순으로 글자 수를 늘려가며
세밀하게 스케치한다.

디자인

↳ 아웃라인 그리기: 스케치를 배경으로 불러와 따라 그리거나
글립스에서 글자를 바로 그린다.

↳ 시각 보정: 디지털화한 글자를 시각적으로 고르게 보이도록 보정해 완성도를 높인다.

↳ 글자 사이 조절: 글자의 너비를 설정하고 전체 글자 사이를 고르게 조절한다.

↳ 글자 파생: 한글 코드 규격에 맞춰 글자를 파생한다.

↳ 오픈타입 피처: 오픈타입 피처를 활용해 지역화 형태, 세로쓰기 등
필요한 추가 기능을 넣는다.

폰트 내보내기

↳ OTF, TTF, 웹폰트 등 원하는 형식에 맞춰 폰트로 만든다.

테스트

↳ 폰트를 설치해 각 운영체제, 프로그램마다 문제가 없는지 확인한다.

↳ 다양한 크기의 타입세팅을 프린트, 인쇄 또는 화면에서 테스트해
실제로 적용된 모습을 확인한다.

1.1 한글 기초

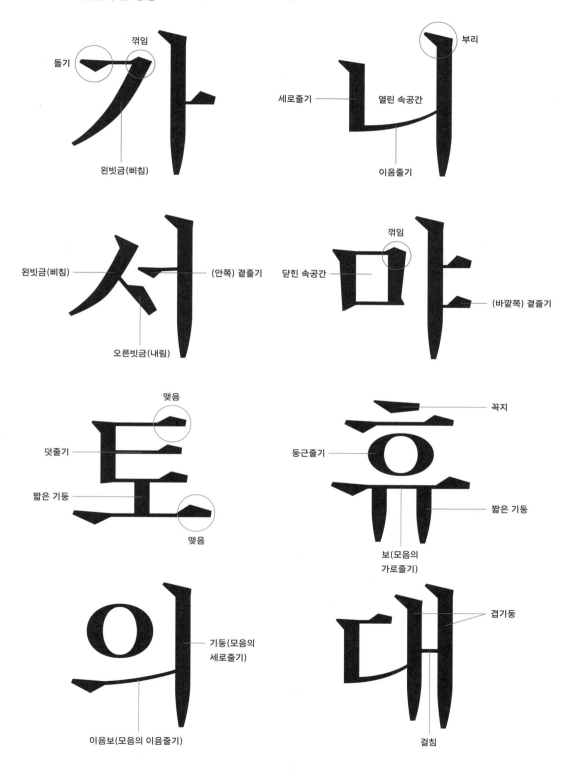

꺾임
돌기
까
왼빗금(삐침)

부리
니
세로줄기
열린 속공간
이음줄기

왼빗금(삐침)
서
(안쪽) 곁줄기
오른빗금(내림)

꺾임
마
닫힌 속공간
(바깥쪽) 곁줄기

맺음
토
덧줄기
짧은 기둥
맺음

꼭지
휴
둥근줄기
짧은 기둥
보(모음의 가로줄기)

의
기둥(모음의 세로줄기)
이음보(모음의 이음줄기)

대
겹기둥
걸침

한글 글꼴 구조

낱글자, 낱자

한글은 음성학적 구조에 따라 크게는 음절 단위의 '낱글자'로
나뉘고, 다시 그보다 작은 음소 단위의 '낱자'로 나뉜다. 낱글자는
하나의 소리 마디를 나타내는 글자로, 예컨대 '가, 나, 다' 등이다.
낱자는 자음 'ㄱ, ㄴ, ㄷ, ㄹ' 등과 모음 'ㅏ, ㅑ, ㅓ, ㅕ' 등을 말한다.

낱글자(음절 단위)

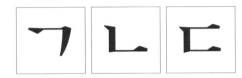

낱자(음소 단위)

자음 가운데 첫소리로 오는 것을 '초성', 모음은 '중성', 끝소리로
오는 자음을 '종성' 또는 '받침'이라 한다.

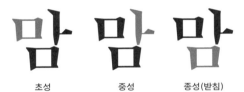

초성 중성 종성(받침)

1.1

가로모임꼴, 세로모임꼴, 섞임모임꼴

한글은 모임 구조에 따라 가로모임꼴(가, 나, 다, ...),
세로모임꼴(고, 노, 도, ...), 섞임모임꼴(과, 놔, 돠, ...)로 나뉜다.
각 모임꼴은 받침의 유무에 따라 '마맘모몸뫄뫔' 여섯 개의 기본
구조로 정의할 수 있다. 스케치 단계에서 다양한 모임꼴을 섞어
샘플 문장을 만들면 글꼴의 전체 구조를 설계하는 데 도움이 된다.

마맘 모몸 뫄뫔

가로모임꼴 세로모임꼴 섞임모임꼴

네모틀과 탈네모틀

한글의 구조는 낱글자 윤곽의 형태에 따라 네모틀과 탈네모틀로
나뉜다. 낱글자 하나하나를 정방형에 가깝게 채워 만드는 구조를
'네모틀'이라 한다. 반면 낱글자의 윤곽이 네모틀에서 벗어난
구조를 '탈네모틀'이라 한다. 이런 구조는 단순히 이분법적으로
나뉘는 게 아니라 다음 그림과 같이 여러 단계로 나눌 수 있다.
가 단계는 네모틀에 가장 꽉 찬 구조로 신문 또는 화면 자막 같은
매체에서 자주 볼 수 있다. 나 단계는 가 단계보다 속공간과 바깥
공간의 균형이 고르게 정리됐으며 단행본, 교과서 등의 본문용
글꼴에 많이 쓰인다. 다 단계는 나 단계 같은 전형적인 본문
구조에서 살짝 벗어나 꽉 짜인 느낌이 느슨해진 구조로, 글꼴의
인상이 어려 보인다. 라 단계는 정방형에서 벗어난 탈네모틀
구조다. 낱글자의 윤곽이 오르락 내리락하기 때문에 리듬감이
느껴진다. 탈네모틀 중에서도 '초성, 중성, 종성'이 각각 한 가지
형태로만 이뤄진 글꼴을 세벌체*라 하며 대표적으로 안상수체,
공한체 등이 있다.

* 한글의 창제 특성과 원리에
따라 초성 1벌, 중성 1벌, 종성
1벌로 조합되는 글꼴 유형.

가 **탈네모틀과 네모틀**

나 **탈네모틀과 네모틀**

다 **탈네모틀과 네모틀**

라 **탈네모틀과 네모틀**

한글 글꼴 분류

오늘날 한글 글꼴의 분류는 연구자, 디자이너, 폰트 회사마다
조금씩 다르다. 글꼴 디자인에 따라 분류하거나, '제목용'과
'본문용'같이 용도에 따라 나누거나, '붓, 펜, 연필'같이 쓰기
도구에 따라 나누기도 한다. 이 책에서는 글꼴의 형태와 구조를
중심으로 크게 부리 계열과 민부리 계열로 나눈 뒤 각 계열에서
몇 가지 작은 갈래를 더 소개했다. 최근에 개발된 글꼴은 하나의
분류에 속하기보다는 두 갈래 이상의 성격을 띠는 경우가
많으며, 이런 새로운 글꼴이 등장하면서 앞으로 더 많은 분류가
추가될 수 있을 것이다.

부리 계열과 민부리 계열

한글 글꼴은 줄기의 형태에 따라 크게 '부리 계열'과 '민부리
계열'로 나뉜다. 부리 계열은 글자 획의 시작 부분에 새의
부리처럼 돌출된 형태가 관찰되는 디자인을 말한다. 주로 붓을
바탕으로 설계한 본문용 글꼴이 많으며 대표적으로 '명조체,
바탕체' 등이 있다. 민부리 계열은 글자 획의 시작 부분에 돌출된
부리 형태가 없는 디자인을 말하며 '고딕체, 돋움체' 등이
속한다. 라틴의 세리프와 산세리프 개념과 비슷하지만, 형태의
바탕이 되는 쓰기 도구가 다르므로 동의어라 볼 수는 없다.

1.1

부리 계열

민부리 계열

부리 계열

부리 계열은 첫 번째로 획의 시작과 끝에 붓의 맵시가 잘 드러난
'옛 부리'가 있으며 고전적인 표정을 보인다. 명조체의 원형을
그린 1세대 한글 디자이너 최정호*의 영향을 받은 'SM세명조,
SM신명조, AG최정호체' 등이 있다. 두 번째로 획의 시작과
맺음에서 붓의 흔적을 덜어내고 수직선, 수평선에 가깝게
정돈된 획을 지닌 현대적인 표정의 '새 부리'가 있다. '본명조'가
대표적이며 주로 상투가 생략되고, 속공간이 옛 부리보다
큰 편이다. 세 번째로 획의 끝과 꺾임마다 각이 진 '각진 부리'가
있다. '산돌제비, 나눔명조'를 예로 들 수 있다. 네 번째는
가로줄기와 세로줄기의 '획 대비가 큰 부리'가 있다. '안삼열체,
바람체, 옵티크' 등이 있다. 다섯 번째는 '손글씨의 영향을 받은
부리'로 사람의 손으로 필기한 듯한 유연한 성격의 획을 지닌다.
인쇄용으로 정제된 차가운 표정의 옛 부리 및 새 부리 계열과
비교했을 때 이 계열은 인간적이고 따뜻한 표정이 주를 이룬다.
'고운한글 바탕, 산돌 정체' 등이 있다. 그 밖에 두 갈래의 성격을
동시에 지니거나 새로운 갈래로 나눌 수 있는 부리 글꼴이
늘어나고 있다.

* 최정호(1916–1988)
원도 활자 시대의 글꼴
설계자이자 연구자. 1950년대
동아출판사체, 삼화인쇄체
등의 활자체를 개발했으며,
1970년대 샤켄과 모리사와의
사진식자체 한글 원도 제작에
참여했다. 오늘날 명조체와
고딕체의 원형을 만들었다고
평가받는다.

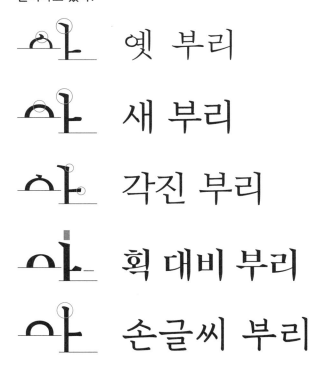

옛 부리

새 부리

각진 부리

획 대비 부리

손글씨 부리

민부리 계열

민부리 계열은 첫 번째로 미세한 획의 굵기 변화와 돌기가 있는 '옛 민부리'가 있으며 고전적인 표정을 보인다. 최정호의 영향을 받은 'SM중고딕, SM견출고딕'이 대표적이다. 두 번째로 돌기가 사라지고 획이 수직 수평선으로 이뤄진 현대적인 표정의 '새 민부리'가 있다. '산돌고딕Neo, 본고딕' 등을 예로 들 수 있다. 세 번째로 획의 끝과 꺾임이 둥근 '둥근 민부리' 계열로 'SM나루, 굴림체' 등이 있다. 네 번째로 정원, 정사각형, 사선 같은 '기하학적 구조를 가진 민부리 계열'을 나눌 수 있다. 마지막으로 쓰기 도구 또는 손글씨의 영향을 받아 부드러운 획을 가진 '손글씨 민부리 계열'이 있다. 그 밖에 새 민부리와 둥근 민부리의 특징을 함께 보이는 '나눔고딕', 새 민부리와 손글씨 영향을 함께 보이는 '설산스, 산돌 그레타산스' 등 복합적인 성격의 민부리 글꼴이 늘어나고 있다.

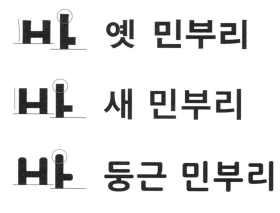

1.1

Ht 옛 민부리

Ht 새 민부리

Ht 둥근 민부리

Ht 기하학 민부리

Ht 손글씨 민부리

기타 계열

오늘날 글꼴 분류는 부리와 민부리 계열 외에도 다양한 갈래가
존재한다. 이 책에서는 그중 몇 가지만 소개하려 한다. 한자
명조를 계승한 '순명조 계열'은 삼각으로 된 돌기와 맺음이
특징적이며 획의 대비가 있는 스타일이다. 최정호의 영향을 받은
'SM순명조'가 대표적이다. 특정 시대에 주로 나타난 디자인에
영감을 받은 복고풍 글꼴들은 '시대 반영 계열'로 묶인다.
'격동고딕, 함렡' 등을 예로 들 수 있다. 한편 손으로 쓴 글씨를
그대로 재현한 형태의 글꼴 중에서는 '궁서체, 훈민정음체' 같은
'전통 서예를 바탕으로 한 계열'과 펜, 연필 등 쓰기 도구의
특징을 살려 만든 '손멋글씨(캘리그래피) 계열'로 나눌 수 있다.
마지막으로 주로 제목체에서 보이는 '장식 계열', 선이나 네모
같은 기본형을 이어 붙여 만든 '모듈 계열' 등이 있다.

순명조

시대 반영

전 통 서예

손멋글씨 펜/연필

쨔 시 쩍 일 이 ᄀ ᄂᆫ

모듈을 바탕으로

한글 시각 보정

글자를 그릴 때 수치에만 의존하면 오히려 어색하고 일관성이
없으며, 완성도가 떨어져 보인다. 사람의 눈이 시각적으로 착각을
일으키는 착시(optical illusion) 때문이다. 착시는 주변의 형태,
밝기나 빛깔의 대비에 따라 다양한 양상으로 나타난다. 따라서
글꼴을 디자인할 때 착시를 잘 이해하고 그에 따라 형태를
보정해야 하는데, 이를 '시각 보정'이라 한다. 시각 보정의 범위는
디자인 콘셉트에 따라 조금씩 달라진다. 예컨대 헤어라인 같이
아주 가는 굵기는 최소한으로 보정하지만, 아주 굵은 글자를
그릴 때는 뭉쳐 보이는 획과 좁은 공간을 보완하기 위해 더 많이
보정할 수 있다.

굵기 보정

가로줄기와 세로줄기를 같은 굵기로 그리면 착시로 세로줄기가
더 가늘어 보이기 때문에 세로줄기를 살짝 굵게 보정하는 게
좋다. 이는 'ㅇ' 같은 곡선을 그릴 때도 똑같이 적용된다.
또한 한글은 낱글자에 따라 획수의 차이가 크다. 따라서 획수가
많은 글자는 굵기를 살짝 가늘게 그려야 긴 문장을 썼을 때
회색도*가 고른 글꼴을 만들 수 있다. 예컨대 가로줄기가
두 개인 '그'와 가로줄기가 일곱 개인 '를'을 같은 굵기로 그리면
'를'이 뭉쳐 보일 수 있기 때문에 획을 가늘게 보정해 그려야
한다. 마찬가지로 '니'와 '빼'의 세로줄기도 각각의 획수에 맞춘
굵기 보정이 필요하다. 쌍자음, 이중모음의 경우도 같은 원리로
기준 획보다 가늘게 보정한다.

* 검정 글자의 조밀한 정도로
표현되는 균등한 회색 농도.

1.1

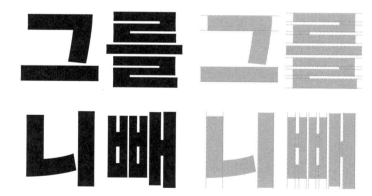

크기 보정

글자꼴은 본래 가진 형태에 따라 시각적 크기가 달라 보일 수
있다. 예컨대 'ㅁ, ㅅ, ㅇ'이 같은 크기로 보이려면 'ㅁ'보다는 'ㅅ,
ㅇ'을 조금 더 크게 그려야 한다. 'ㅇ'을 'ㅁ'과 같은 수치로 그리면
곡선으로 된 획으로 인해 작아 보이기 때문이다. 또한 'ㅅ'은 다른
자모보다 작아 보일 수 있으므로 획을 조금 더 길게 그려야 하며,
위치가 내려가 보일 수 있으니 위로 살짝 올려 주는 게 좋다.

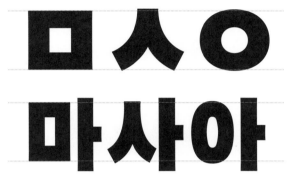

시각 삭제 보정

획의 끝부분을 지나치게 뾰족하게 그리면 글자의 끝부분이
또렷하지 않고 사라져 보이는데, 이를 '시각 삭제'라 한다.
이는 글자의 전체적인 가독성과 완성도를 떨어뜨린다. 따라서
줄기 끝이 지나친 예각이 되지 않도록 유의해야 하며, 뾰족한
끝부분을 조금 자르거나 굴려 주는 게 시각 삭제를 방지하는
방법이다.

1.2 아이디어 스케치

아이디어

글꼴을 스케치하기 위해 먼저 어떤 디자인으로 그리고 싶은지
아이디어를 떠올려 보자. 글꼴은 사용 목적에 따라 디자인에
큰 영향을 받기 때문에 용도를 고려해야 한다. 본문용은
가독성이 강조돼야 하고, 제목용은 개성적인 표현을 조금 더
적극적으로 할 수 있다. 또한 앞에서 언급한 한글 글꼴 분류에
속하는 것인지, 또는 전혀 다른 갈래인지도 생각해 본다. 특정
갈래에서 시작한다면 같은 분류의 글꼴과는 차별화된 자신만의
표정을 찾는 게 좋다.

글꼴 프로젝트를 시작하게 되는 동기와 아이디어를 얻는 방법은
디자이너마다 다르다. 기존 폰트가 어떤 방식으로 개발됐는지
살펴보자. 먼저 인쇄 기술의 발달에 따라 그에 최적화된 폰트
개발이 이뤄졌다. 예컨대 1950년대 자모조각기의 도입으로
개발된 최정호의 '동아출판사체', 1970년대 사진식자기를
위해 개발된 최정호의 '모리사와', 샤켄의 '사진식자체'가
대표적이다. 2000년대에 이르러서는 화면의 해상도 발달에
따라서 마이크로소프트의 '맑은 고딕', 구글의 '본고딕' 같은
화면용 폰트가 등장했다. 기업 또는 단체의 아이덴티티 강화에
초점을 맞춘 전용 폰트 사례도 있다. 아모레퍼시픽의 '아리따',
현대카드의 '유앤아이', 서울시의 '서울남산체, 서울한강체',
배달의민족의 '한나체' 등이 있다.

최근에는 소규모 타입 파운드리(type foundry)*와 독립 글꼴
디자이너들의 실험에 의해 새로운 형태의 글꼴이 발표되기도
한다. 먼저 쓰기 방법과 도구에 따른 실험을 통해 글꼴을
만드는 경우가 있다. 연필을 바탕으로 한 류양희의 '고운한글',
볼펜 외 여러 종류의 펜을 바탕으로 한 양장점의 '펜바탕',
가는 붓을 바탕으로 한 윤민구의 '윤슬바탕', 납작펜과 스카펠
나이프에서 영감을 받은 이노을의 '아르바나', 납작펜과 붓을
함께 고려한 노은유의 '옵티크'가 있다. 다음으로 특정 시대의
글자 형태에서 영감을 받아, 예컨대 옛 활자를 복각하거나
재해석해 글꼴을 만들기도 한다. 오륜행실도를 바탕으로 한
채희준의 '청월', 『됴웅전』에 나타난 방각본 계열의 세로쓰기용
반흘림을 바탕으로 한 하형원의 '됴웅', 박경서 활자를 바탕으로
한 노민지의 '노말바탕'이 있다. 또한 1940년대 영화 포스터에서
영감을 받은 함민주의 '함렡', 한글 목판 인쇄물에서 영감을 받은

* 타입 파운드리는 글꼴을
디자인하고 판매하는 회사로,
디지털 시대 이전에 수동
판짜기를 위한 금속 또는
나무 활자를 제작하고 인쇄하던
공방에서 유래한 용어다.

류양희의 '윌로우'도 그런 사례다. '설산스'와 '블레이즈페이스 한글', 산돌의 '그레타 산스'같이 기존 라틴 폰트의 짝으로 한글 버전을 만드는 것도 하나의 경향이다. 이 경우 라틴 폰트 디자이너와 협의가 필요할 것이다. 그 밖에도 자신만의 디자인 방법론을 설계해 만든 김태헌의 '공간체'와 '평균체' 등이 있다.

쓰기 도구를 반영

고운한글바탕

연필

펜바탕

볼펜

아르바나

납작펜

시대 반영

노말바탕

박경서 활자

됴웅

조선시대 목판

함렙

1940년대 영화 포스터

1.2 **라틴 → 한글**

Neue Frutiger 설산스

노이에 프루티거 → 설산스

Blazeface 블레이즈페이스

블레이즈페이스 → 블레이즈페이스 한글

Greta Sans 그레타산스

그레타산스 → 그레타산스 한글

스케치

글꼴을 스케치하는 방법에는 '쓰기(writing)'와 '그리기(drawing)'가 있다. 쓰기는 도구를 활용해 글자를 한 번에 쓰는 반면 그리기는 여러 번 다듬어 형태를 만들어 가는 방법이다.

쓰기는 도구의 영향이 크기 때문에 특성을 잘 이해하고 선택해야 한다. 예컨대 연필로 썼을 때와 볼펜으로 썼을 때 획의 형태를 관찰하면 시작과 끝부분의 흔적이 달라진다. 획의 굵기 대비를 표현하기 위해 넓적한 팁의 펜 또는 마커를 쓰기도 하며 획에 부드러운 강약을 주기 위해 붓을 쓰기도 한다. 특히 고전적인 형태의 글꼴을 디자인할 때는 각 언어 고유의 쓰기 도구에 대한 탐구가 필요하다. 쓰기로 스케치를 시작하더라도 글꼴로 제작하기 위해서는 다시 한번 획을 다듬어 통일성 있게 정리하는 게 좋다.

그리기는 글자를 쓰는 게 아니라 글자의 획을 설계하는 것에 가깝다. 획의 시작과 끝, 꺾임 등과 글자 공간의 구조를 계획적으로 디자인하는 과정이다. 글자 외곽 형태뿐 아니라 속공간을 고려해 흑과 백의 균형을 보면서 스케치를 발전시키는 게 좋다. 자, 모양자, 컴퍼스 등의 제도 도구를 사용하기도 한다.

쓰기 스케치

그리기 스케치

글꼴 스케치를 처음 시작할 때는 영감을 받은 단어나 문장에서
출발할 수 있다. 스케치를 시작한 첫 단어는 글꼴의 콘셉트가 될
수도, 이름이 될 수도 있다. 초기 스케치가 진행된 후에는 한글
자모(ㄱ, ㄴ, ㄷ, ...)를 하나씩 그려 보거나, 여섯 가지 모임꼴별로
구조를 스케치하거나(마, 맘, 모, 몸, 뫄, 뫔), 모든 자모를 다양하게
사용해 만든 문장인 팬그램(pangram)을 이용할 수도 있다.

다람쥐 헌 쳇바퀴에 타고파

한글 팬그램 예시

글자를 그리기 전에 한글꼴의 기본 균형을 익히고 싶다면 '글자
따라 그리기'를 추천한다. 예를 들어 한글 부리 글꼴을 그리기
전에 '최정호체'를 따라 그려 보면 한글 디자인의 스승이라 할 수
있는 최정호의 눈으로 보는 글자의 균형을 간접적으로 체험할 수
있다. 다음 그림은 부리와 민부리 계열 중 몇 가지 예시 글꼴이다.
자신이 그려 보고 싶은 글꼴을 직접 정해도 좋다. 100pt 이상의
글자를 고해상도로 프린트하고, 그 위에 트레이싱지를 붙여
고정한 뒤 따라 그린다. 가는 펜으로 아웃라인을 먼저 그리고,
굵은 펜으로 속을 채워 완성한다.

1.2

하 늘 위 꽃 하 늘 위 꽃

SM세명조 본명조

하 늘 위 꽃 하 늘 위 꽃

최정호체 아리따 부리

민부리 계열

하 늘 위 꽃 하 늘 위 꽃

SM중고딕 본고딕

하 늘 위 꽃 하 늘 위 꽃

산돌고딕 Neo Rounded 아리따 돋움

글자 따라 그리기 연습 과제

1.3 글립스로 한글 디자인

이 장에서는 글립스로 한글을 디자인하는 방법을 소개한다.
한글의 구조에 따라 '네모틀 글꼴 만들기'와 '탈네모틀 글꼴
만들기'로 나눠 설명한다. 글립스의 세부 기능에 대한 설명은
3부에서 다루니 참고해 다음 순서를 따라 해보자.

준비
새 파일
글립스를 실행하면 팝업으로 뜨는 '글리프 세트 창'에서
문자를 언어별로 선택할 수 있다. 언어 목록에서 '한국어'❶를
선택하고, 오른쪽 위의 글리프 추가❷를 활성화한 다음, 원하는
글리프 세트를 체크❸하고 아래의 도큐먼트 만들기(Create
Document)❹를 클릭해 새 파일을 연다. 체크한 글리프가
포함된 폰트뷰가 열린다. 상단 메뉴의 파일 → 새 파일(New
File)에서 열 수도 있다.

새 파일
파일→
새 파일[Cmd-N]

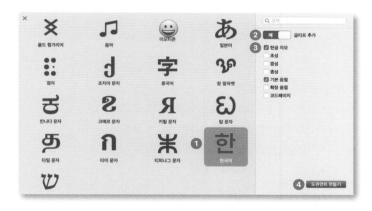

폰트 기본 정보 입력

상단 메뉴의 파일 → 폰트 정보(Font Info) → 폰트 탭 →
일반에서 '글자 가족 이름'을 영어로 입력한다. ❶ 한글 이름을
입력하려면 일반 → 오른쪽 + ❷ → Localized Family Names를
선택하면 나타나는 입력창에서 '한국어(Korean)'를 선택하고
한글로 이름을 입력한다. ❸ 그 밖에 Em 크기,* 만든 날짜 등 기본
정보를 입력한다. ⋯→ 폰트 정보 (3부, 44쪽)

폰트 정보
파일 →
폰트 정보[Cmd-I]

* 오픈타입 폰트는 일반적으로
Em 크기를 1000유닛으로
설정한다.

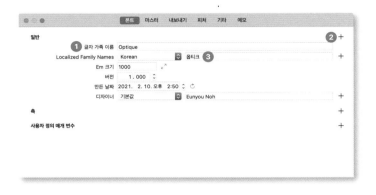

한글 글리프 추가

새 파일을 열 때 팝업 창에서 글리프를 선택하지 않았다면
폰트뷰에서도 추가할 수 있다. 폰트뷰 왼쪽 언어 카테고리의
'한국어' 영역에서 '한글 자모', '초성, 중성, 종성', '기본 음절',
'확장 음절' 중에 필요한 것을 선택하고 ❶ 마우스 오른쪽을
누르고 전체 선택[Cmd-A] → 생성을 한다. ❷
⋯→ 폰트뷰 (3부, 12쪽)

1.3

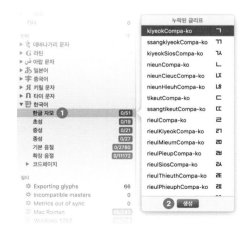

한글 타입 디자인

↳ 한글 자모 글리프

'한글 자모'는 한글 자음과 모음을 그리는 영역이다. 한글 자판을
입력할 때 보이는 낱자로 이 글리프가 없으면 타자할 때 다른
글꼴로 변환되는 오류가 생길 수 있으므로 반드시 추가해야
한다. 한글 자모 글리프의 이름은 'Compa-ko'로 끝난다.

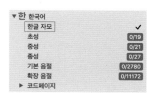

↳ 초성, 중성, 종성 글리프

'초성, 중성, 종성' 글리프 세트는 음절 글자를 만들 때 컴포넌트로
활용되는 부분이다. 예컨대 'ㄱ, ㅏ, ㅁ' 글리프를 각각 그린 다음,
'감' 글리프에서 조합 글리프 만들기(Create composite)를 하면
세 개의 컴포넌트가 조합된다. 이 글리프 세트는 최종 폰트를
내보낼 때는 포함하지 않아도 되며 초성 글리프 이름은 'Cho-ko',
중성은 'Jung-ko', 종성은 'Jong-ko'로 돼 있다.

조합 글리프 만들기
글리프→
조합 글리프 만들기
[Ctrl-Cmd-C]

↳ 음절 글리프

한국어 영역 중 기본 음절(2,780자) 또는 확장 음절(11,172자)을
선택해 글리프를 연다. 2,780자는 한글 기본 세트로, 자주 쓰는
글자를 포함한 우리가 일반적으로 쓰는 글자다. 11,172자는
현대 한글로 표현할 수 있는 모든 글자를 다 담은 세트로
빈도수가 높지 않은 글자, 외래어, 신조어 등을 모두 적을 수
있다. 앞서 '초성, 중성, 종성' 글리프를 만들었다면 음절 글자를
생성할 때 해당 글리프가 조합된다.

스케치 디지털화

글립스에서 글자를 그릴 때는 편집뷰에서 펜툴과 도형툴 등을
이용해 패스를 그릴 수 있다. 이때 완성된 스케치가 있다면
이미지로 스캔해 밑바탕에 두고 따라 그리면 편리하다. 또는
일러스트레이터에서 제작한 데이터를 글립스로 불러올 수도 있다.

↳ 이미지를 밑바탕에 두고 그리기

스케치한 글자 중 하나를 골라 더블클릭해 편집뷰를 연다.
상단 메뉴의 글리프 → 이미지 추가(Add image)로 스케치한
이미지를 선택한다. 불러온 이미지를 편집뷰의 네모틀에 맞춰
크기와 위치를 조절한다. 아래의 회색 정보 상자 오른쪽에서
이미지의 위치와 크기 등을 제어할 수도 있다.

이미지 추가
글리프→
이미지 추가

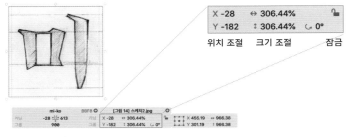

글리프에 이미지 파일 불러오기

↳ 어도비 일러스트레이터에서 가져오기

일러스트레이터에서 펜툴로 그린 아웃라인을 글립스에서
사용할 수 있다. 형태의 왜곡이나 데이터 손실을 최소화하려면
글자 하나의 크기를 10×10센티미터 이상으로 그리는 게 좋다.
일러스트레이터에서 작업한 글자를 복사해[Cmd-C] 글립스
편집뷰에 붙인다.[Cmd-V] 이때 붙여넣은 글자가 보이지 않으면
화면을 줄여[Cmd-마이너스] 네모틀에서 벗어난 패스를 찾아
안쪽으로 드래그해 위치를 이동하고, 네모틀에 맞춰 크기를
조절한다. 크기를 수정할 때는 글자를 선택하고 마우스로
드래그해 변형할 수도 있지만, 오른쪽 팔레트의 변형 패널에서
정확한 수치를 입력해 수정하는 게 좋다. 마지막으로 붙여넣은
패스에 끊어진 부분이나 선의 왜곡이 없는지 잘 살펴보고
다듬는다. 상단 메뉴의 패스 → 패스 정리(Tidy up path)를
활용하면 유용하다.

패스 정리
패스→
패스 정리[Shift-Cmd-T]

1.3

탈네모틀 글꼴 만들기

낱글자의 윤곽이 네모틀에서 벗어난 구조를 '탈네모틀'이라 한다.
탈네모틀 글꼴 중에서도 초성 19자, 중성 21자, 종성 27자를
만들고 이를 조합해 음절 글자를 만드는 세벌체 방식이 있다.
초성, 중성, 종성을 각각 한 벌씩, 총 세 벌을 만들어서 세벌체라고
부른다. 비교적 제작 속도가 빠르고 한글의 원리를 이해하기 좋기
때문에 글꼴을 처음 디자인하는 학생들에게 추천한다.

탈네모틀 구조 설계

탈네모틀 세벌체를 만들 때는 기본 구조를 짜는 게 중요하다.
기본 구조를 정한 다음에는 그에 따라 모든 글자가 조합되어야
한다. 다음 그림은 탈네모틀 세벌체 글꼴의 일반적인 구조로,
타자기 글꼴과 비슷한 모습이다. 원하는 디자인에 따라 다양한
구조를 개발할 수도 있다.

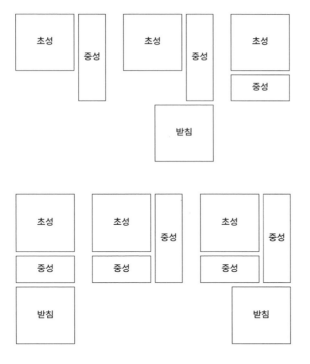

기본 구조를 설계하기 위해 '뫔'을 그려 보자. '뫔'은 탈네모틀
글꼴의 기본 구조를 담고 있기 때문에 '글로벌 글리프(Global
Glyph)'로 만들어 다른 글자를 만들 때 가이드로 쓰기 좋다.
'글로벌 글리프'는 모든 글리프에서 공통으로 흔적을 드러내는
플러그인이다. 이 기능을 사용하기 위해서는 상단 메뉴의 창 →
플러그인 관리자(Plugin Manager)를 실행해 Global glyph
플러그인을 검색하고 설치한다. 설치 후에는 글립스를 다시
실행해야 한다.*

플러그인 설치
창→
플러그인 관리자

* 플러그인이 작동하지 않으면
상단 메뉴의 플러그인 관리자→
모듈 탭에서 Python 3를
설치한다.
→ 플러그인 관리자 (3부, 114쪽)

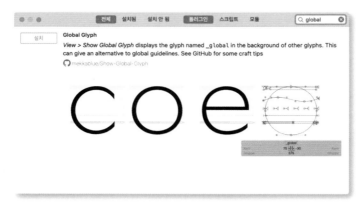

다음으로 편집뷰를 열고[Cmd-T], 글로벌 글리프를 그리기
위해 글리프 → 글리프 추가(Add Glyphs)를 선택하고
'_global'이라는 이름의 글리프를 생성한다. 글자의 가장 윗선과
아랫선이 글리프 높이 안에 들어오도록 '뫔'을 그려 준다.
'ㅁ'은 닫힌 속공간이 있으므로 패스 → 패스 방향 수정
(Correct Path Direction)을 실행해 가운데를 뚫어 준다.
이제 모든 글리프에서 '뫔'이 보인다. 글로벌 글리프가 보이지
않는다면 상단 메뉴의 보기 → 글로벌 글리프 보기(Show global
glyph)를 선택한다.

글리프 추가
[Shift-Cmd-G]

패스 방향 수정
[Shift-Cmd-R]

1.3

낱글자의 가장 윗선과 아랫선이
글리프 높이 안에 들어오도록
자모의 크기를 조절한다.

여섯 가지 모임꼴 그리기

한글의 여섯 가지 모임꼴 구조인 '마맘모몸와왐'를 그려 보자.
이 글자들은 앞으로 파생할 글자의 기준이 된다. 먼저 폰트뷰
왼쪽 언어 카테고리의 '한국어' 영역에서 '초성, 중성, 종성'
글리프를 추가한다.

↳ 초성 'ㅁ' 그리기

초성 'ㅁ'을 그려 보자. 편집뷰에서 글리프 찾기[Cmd-F]로
'mieumCho-ko' 글리프를 검색해 열고 글자를 그린다. 글로벌
글리프의 흔적을 확인하며 위치를 맞추자. 왼쪽 공간은 글자
사잇값에 영향을 미치므로 공간을 너무 크게 남기지 않는 게 좋다.

↳ 중성 'ㅏ, ㅗ, ㅘ' 그리기

중성 'ㅏ, ㅗ, ㅘ'를 그려 보자. 편집뷰에서 각각의 중성 글리프를
검색해 열고, 중성 'ㅏ(aJung-ko)'는 초성의 오른쪽에, 중성
'ㅗ(oJung-ko)'는 초성의 아래쪽에 그린다. 서로 위치가 겹치지
않도록 유의한다. 중성 'ㅘ(waJung-ko)'도 같은 방법으로 그린다.

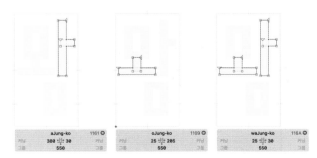

글립스로 한글 디자인

↳ 받침 'ㅁ' 그리기

편집뷰에서 'ㅁ(mieumJong-ko)' 글리프를 열고 받침을 그린다.
여기서 주의할 점은 가로모임꼴인 '맘'과 세로모임꼴인 '몸',
두 글자에 따라 받침의 위치가 달라져야 한다는 것이다. 일단
가로모임꼴인 '맘'을 위한 받침을 'ㅏ'의 기둥에 정렬되도록
위치를 잡는다.

↳ '마맘모몸와왐'을 음절 글자로 조합하기

앞서 그렸던 자모를 모아 음절 글자를 만들어 보자. 폰트뷰
왼쪽 언어 카테고리의 '한국어' 영역에서 '확장 음절' 글리프를
추가하면 '초성, 중성, 종성' 컴포넌트가 자동으로 조합된다.
이제 편집뷰에서 '마맘모몸와왐'을 타자하면 완성된 글자가
보인다. 빈 글리프로 보인다면 각 글자 글리프를 열고 상단
메뉴의 글리프 → 조합 글리프 만들기(Create composite)를
하면 자동으로 조합된다. 여기서 문제는 받침 'ㅁ'을
가로모임꼴에 맞춰 디자인했으므로 세로모임꼴인 '몸'에서는
위치가 어긋난다는 점이다.

조합 글리프 만들기
글리프→
조합 글리프 만들기
[Ctrl-Cmd-C]

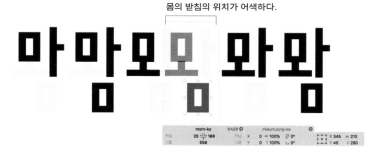

몸의 받침의 위치가 어색하다.

↳ 'ㅁ' 받침 위치 맞추기
받침 위치를 맞추는 데는 세 가지 방법이 있다. 각 특징을
살펴보고 한 가지를 선택해 활용하자.

방법 1: 컴포넌트 이동
첫 번째 방법은 세로모임꼴 '몸' 글리프을 열어 받침 'ㅁ'
컴포넌트를 선택하고 'ㅗ'의 아래에 위치시키기 위해 방향키를
활용해 왼쪽으로 이동하는 것이다. 이때 [Shift]를 함께 누르면
10유닛 단위로 움직인다. 아래의 회색 정보 상자에서 받침이
이동한 수치를 확인하고, 다른 세로모임꼴 받침도 비슷한 수치로
이동한다. 이 방법은 모든 세로모임꼴 글리프마다 받침을
이동해야 하는 번거로움이 따른다.

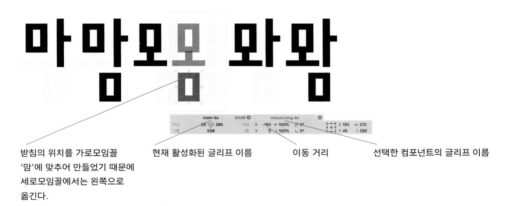

받침의 위치를 가로모임꼴 현재 활성화된 글리프 이름 이동 거리 선택한 컴포넌트의 글리프 이름
'맘'에 맞추어 만들었기 때문에
세로모임꼴에서는 왼쪽으로
옮긴다.

방법 2: 앵커 활용
조금 더 편리한 두 번째 방법은 '앵커'를 활용해 받침의 위치를
자동으로 맞추는 것이다. 받침 'ㅁ(MieumJong-ko)' 글리프를
열고 마우스 오른쪽 → 앵커 추가(Add Anchor)를 클릭하고
앵커 이름을 '_Final'로 설정해 추가한다. 앵커 이름 앞에
언더바(_)가 붙는다. ⇢ 앵커 (3부, 52쪽)

'_Final' 앵커 위치는 좌표 x 0, y -200에 둔다. 모음 'ㅗ'
글리프에서 'Final'이라는 이름의 앵커를 추가한 뒤 앞서 만든
앵커(_Final)와 같은 위치에 놓고, Final 앵커를 왼쪽으로 조금씩
이동하며 세로모임꼴에 어울리는 위치를 찾는다. 이렇게 모든
받침에는 '_Final', 세로모임꼴 모음(ㅗ, ㅛ, ㅜ, ㅠ, ㅡ)에는
'Final' 앵커를 일괄적으로 넣으면 조합 글리프 만들기[Ctrl-
Cmd-C]를 할 때 받침의 위치가 자동으로 정렬된다.

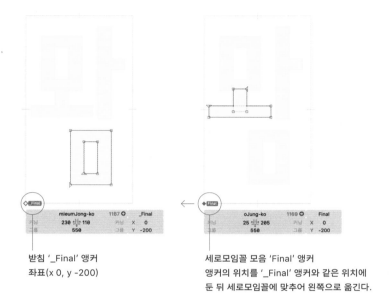

받침 '_Final' 앵커
좌표(x 0, y -200)

세로모임꼴 모음 'Final' 앵커
앵커의 위치를 '_Final' 앵커와 같은 위치에
둔 뒤 세로모임꼴에 맞추어 왼쪽으로 옮긴다.

방법 3: 받침 컴포넌트 두 개 만들기
세 번째 방법은 받침 컴포넌트를 두 개로 만드는 것이다.
이 방법은 가로모임꼴과 세로모임꼴의 받침이 위치뿐 아니라
크기 또는 형태도 다를 때 사용하면 좋다.

1.3

편집뷰나 폰트뷰에서 받침 'ㅁ(mieumJong-ko)'
글리프를 복제[Cmd-D]하면 오른쪽에 'mieumJong-
ko.001'이 생성된다. 자동으로 생성된 접미사 '001'은
세로모임꼴(Vertical)이라는 뜻으로 'V'로❶ 바꾼다(접미사는
자유롭게 변형해도 된다). 'mieumJong-ko.V'의 받침 'ㅁ'을
세로모임꼴에 적합한 형태로 바꾸거나 위치를 수정한다.❷

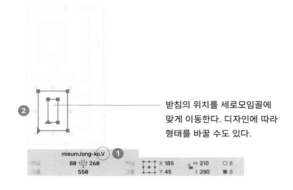

받침의 위치를 세로모임꼴에
맞게 이동한다. 디자인에 따라
형태를 바꿀 수도 있다.

마지막으로 '몸' 글리프로 돌아가 받침을 선택하고 오른쪽
아래 컴포넌트 이름을 클릭하면❶ 이름은 같고 접미사가 다른
컴포넌트 리스트가 팝업 창으로 나타난다. 여기서 새로 그린 받침
'mieumJong-ko.V'을 선택한다.❷

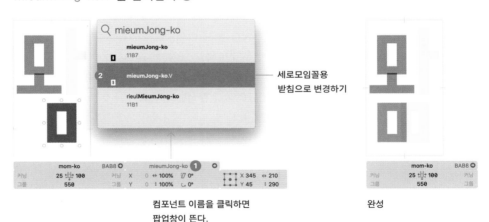

세로모임꼴용
받침으로 변경하기

컴포넌트 이름을 클릭하면
팝업창이 뜬다.

완성

위와 같이 받침이 가로모임꼴용과 세로모임꼴용으로 나뉜
폰트를 만들 때는 '한글 조합 그룹(Hangul Composition
Groups)'을 함께 활용하는 게 좋다. 한글 조합 그룹을
사용하려면 각 그룹의 맨 앞 자소인 키 글리프가 포함돼야
하므로, '초성 ㄱ, 중성 ㅏ와 ㅗ, 종성 ㄱ'을 포함한 '가각고
곡과곽'을 만들어 보자. 먼저 초성 'ㄱ(kiyeokCho-ko)'과 종성
'ㄱ(kiyeokJong-ko)'를 그리자. 또한 세로모임꼴용 받침
'ㄱ(kiyeokJong-ko.V)' 글리프를 추가해 그린다.

한글 조합 그룹을 열기 위해서는 폰트 정보 → 폰트 탭 → 사용자
정의 매개변수 → + 클릭❶ → Hangul Composition Groups을
추가❷한 후 클릭해 한글 조합 그룹 창을 연다.

한글 조합 그룹
폰트 정보[Cmd-I] →
폰트 탭 →
사용자 정의 매개변수 →
+ 클릭 →
Hangul Composition
Groups 추가

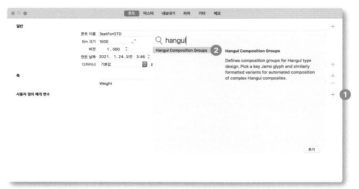

종성 그룹에서 중성을 선택하고❶ 세로모음꼴 모음인 'ㅗ, ㅛ, ㅜ,
ㅠ, ㅡ'를 아래쪽으로 드래그해❷ 그룹을 두 개로 나눈다. 맨 앞의
'ㅏ, ㅗ'는 각 그룹을 대표하는 키 글리프로 편집뷰의 음절
글자에서 파란색 컴포넌트로 나타난다.

키 글리프

1.3

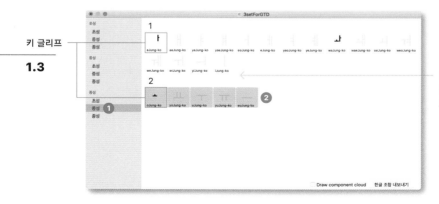

새로운 그룹을 만들 때는
정확히 그룹 바로 아래, 또는
사이로 드래그 해야 한다.

한글 타입 디자인

다시 편집뷰를 열고[Cmd-T] '가각고곡과곽'을 타이핑해 보자. '각'과 '곡'의 받침 'ㄱ'이 파란색 키 글리프로 변한 것을 확인할 수 있다. 여기서 '곡'의 받침을 선택하고, 오른쪽 아래 컴포넌트 이름을 클릭한 뒤❶ 세로모임꼴용 'kiyeokJong-ko.V'으로 바꾼다.❷ 이제 모든 세로모임꼴 글리프에서 조합 글리프 만들기[Ctrl-Cmd-C]를 하면 자동으로 접미사 'V'가 붙은 받침으로 조합된다. 즉, 한글 조합 그룹에 따라 모든 글리프가 자동으로 알맞은 위치에 조합이 되도록 설정할 수 있다.
예컨대 '목(mog-ko)'을 타자하고 글리프를 열면, 기본 받침 'ㄱ (kiyeokJong-ko)'으로 조합된 글자가 나오는데, 다시 조합 글리프 만들기[Ctrl-Cmd-C]를 하면 자동으로 'kiyeokJong-ko.V'로 바뀐다. → 한글 조합 그룹 (3부 61쪽)

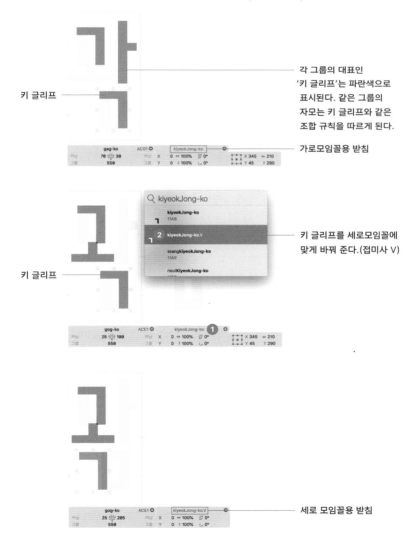

키 글리프

각 그룹의 대표인 '키 글리프'는 파란색으로 표시된다. 같은 그룹의 자모는 키 글리프와 같은 조합 규칙을 따르게 된다.

가로모임꼴용 받침

키 글리프

키 글리프를 세로모임꼴에 맞게 바꿔 준다.(접미사 V)

키 글리프

세로 모임꼴용 받침

초성, 중성, 종성 그리기

↳ 초성

한글의 초성은 총 19자다. 폰트뷰 왼쪽에서 언어 → 한국어 →
초성 글리프를 열고, 기본형 다섯 가지 낱자를 먼저 그린 뒤
줄기를 덧붙이며 파생한다. 'ㅁ, ㅇ, ㅂ'같이 닫힌 속공간이 있는
경우, 안쪽 패스를 선택하고 패스 방향 수정[Shift-Cmd-R]을
해야 속이 뚫린다.

↳ 중성

언어 → 한국어 → 중성 글리프를 열고, 중성 21자를 다음의
순서대로 그린다. 먼저 가로모임꼴용 중성 'ㅏ, ㅑ, ㅓ, ㅕ, ㅣ'를
그리고, 이중모음인 'ㅐ, ㅒ, ㅔ, ㅖ'를 파생한다. 이때 곁줄기
사이가 좁아지지 않도록 유의하며 이중모음의 획은 가늘게
보정한다. 다음으로 세로모임꼴용 중성 'ㅗ, ㅜ, ㅡ'를 그린
뒤 'ㅛ, ㅠ'를 파생한다. 짧은 기둥 사이가 좁아지지 않도록
유의한다. 마지막으로 섞임모임꼴용 중성 'ㅘ, ㅝ, ㅟ, ㅚ, ㅢ'를
그린 뒤 'ㅙ, ㅞ'를 파생한다.

1.3

↳ 종성(받침)

언어 → 한국어 → 종성 글리프를 열고 종성 27자를 그려 넣는다.
초성을 바탕으로 받침의 위치와 비율에 맞춰 디자인한다.
초성과 받침의 디자인이 같으면 초성을 '컴포넌트'로 불러와
사용할 수도 있다.

음절 글자 조합

초성, 중성, 종성 글리프를 완성하면 음절 글리프에서 자동으로
완성된 낱글자를 조합할 수 있다. 폰트뷰의 '확장 음절' 글리프를
모두 선택하고❶ 상단 메뉴의 글리프 → 조합 글리프 만들기
[Ctrl-Cmd-C]❷를 하면 필요한 컴포넌트를 불러와 자동으로
조합된다.

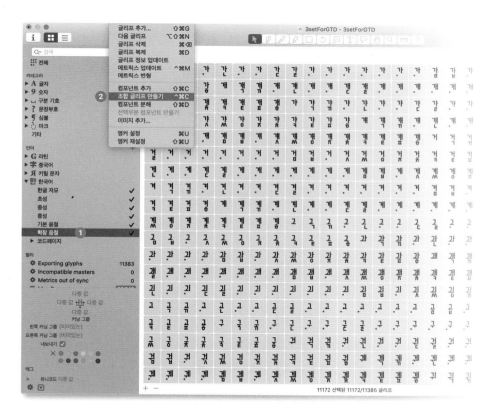

편집뷰에서도 같은 방법으로 조합 글리프 만들기 기능을
사용할 수 있다. 조합 글리프 만들기를 했을 때 조합에 필요한
글리프가 없다면 컴포넌트 누락 경고창이 뜬다. 추가 버튼을 눌러
컴포넌트를 생성하고, 빈 글리프를 열어❶ 필요한 글자를 그려
준다.❷

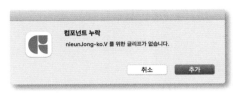

글리프가 없으면 경고창이 뜬다.

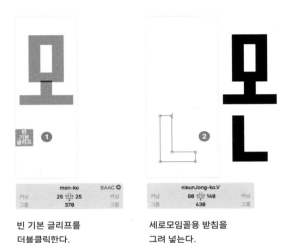

빈 기본 글리프를
더블클릭한다.

세로모임꼴용 받침을
그려 넣는다.

글자 사이 설정

편집뷰 아래의 회색 정보 상자에서 글자마다 너빗값을 설정할
수 있다. 탈네모틀 글꼴은 모임꼴에 따라 너비를 통일하는
게 좋으므로 같은 모임꼴을 함께 선택해 너비를 조절하는 게
편리하다.

1.3

폰트뷰에서 같은 구조의 글리프를 모두 선택하고❶ 상단
메뉴에서 글리프 → 메트릭스 변형(Transform Metrics)을 열어
너비를 체크하고 값을 입력한다.❷ 전체 너비는 물론 왼쪽(LSB)
오른쪽(RSB) 사이드 베어링값을 조절할 수도 있다. 마지막으로
띄어쓰기(space)의 너비도 글꼴에 알맞은 값으로 설정한다.❸

글자 사이 설정
글리프→
매트릭스 변형

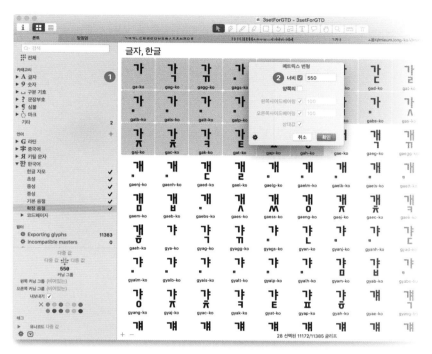

폰트뷰에서 글자 너비 조정하기

띄어쓰기 너비 조정

글립스로 한글 디자인

네모틀 글꼴 만들기

네모틀 글꼴은 낱글자 하나하나를 정방형에 가깝게 채워
만드는 디자인이다. 네모 안에 모든 구조의 음절을 맞춰 그려야
하므로, 자모 하나의 형태가 탈네모틀 글꼴보다 다양해진다.
예컨대 '가, 개, 갤, 고, 골, 과, 괄, 괠'은 모두 다른 모양의 ㄱ을
그려 줘야 한다. 각 자모는 많게는 수십여 개의 글리프가
필요하기 때문에 따로따로 그리면 많은 시간이 소요된다. 따라서
네모틀 글꼴을 만들 때는 컴포넌트, 특히 스마트 컴포넌트를
활용해 작업하는 게 좋다.

패스로 글자 그리기

폰트뷰 왼쪽 언어 카테고리의 '한국어' 영역에서 '기본 음절'
글리프를 추가해 빈 글리프를 만든다. 편집뷰를 열어서[Cmd-T]
텍스트툴[T]로 그리고 싶은 단어를 타자하고 글자를 그려 보자.
예컨대 '마, 을' 글리프를 타자해 더블클릭하면 편집 모드가
활성화된다. 상단의 그리기 도구 상자에서 펜툴(Draw)[P]
또는 도형툴(Primitives)[F]을 선택하고 글자를 그린다. 모음
'ㅏ'는 기둥과 곁줄기를 나눠 그리는 게 다른 모음을 파생할 때
활용하기 좋다. ⇢ 아웃라인 조절 (3부 30쪽)

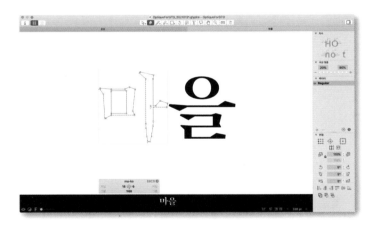

컴포넌트 만들기

반복되는 형태가 있다면 컴포넌트를 활용하는 게 좋다. 예컨대
'마'와 '먀'는 초성 ㅁ을 같이 쓸 수 있다. 앞서 그린 '마(ma-ko)'
글리프를 열고 ㅁ을 선택해 마우스 오른쪽 → 선택 부분 컴포넌트
만들기(Component from Selection)❶를 클릭하면 컴포넌트로
만들 수 있다. 컴포넌트 이름은 'mieumCho-ko'를 입력한다.❷
같은 방법으로 'ㅏ'를 선택하고 'aJung-ko' 컴포넌트를 만든다.
'마(ma-ko)' 글리프로 돌아가 보면 컴포넌트로 만든 글리프가
회색으로 표시된 것을 확인할 수 있다. 회색 컴포넌트를
더블클릭하면 원본 글리프를 편집할 수 있다.

컴포넌트 만들기
마우스 오른쪽→
선택 부분 컴포넌트 만들기

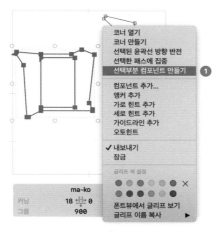

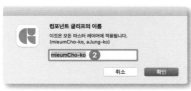

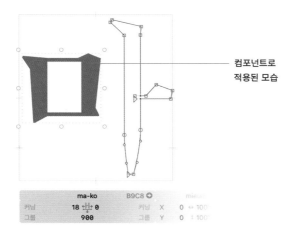

컴포넌트로
적용된 모습

이렇게 만들어진 컴포넌트는 같은 형태가 필요한 다른 글자에서 불러올 수 있다. 예컨대 '먀(mya-ko)'의 편집뷰를 열어 마우스 오른쪽 → 컴포넌트 추가(Add Component)❶를 해 초성 'mieumCho-ko'을 검색해 선택한다.❷ 초성 ㅁ을 수정하고 싶을 때는 'mieumCho-ko' 글리프를 열어 고치면 '마(ma-ko)', '먀(mya-ko)'에서 모두 수정된 형태가 반영된다.

컴포넌트 추가
마우스 오른쪽→
컴포넌트 추가[Shift-Cmd-C]

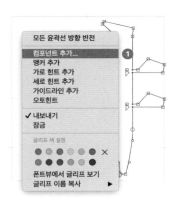

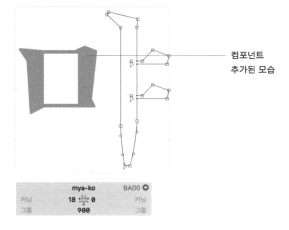

컴포넌트
추가된 모습

1.3

스마트 컴포넌트 만들기 ⋯→ 스마트 컴포넌트 (3부 59쪽)

컴포넌트에서 더 나아간 방법으로 '비슷한 형태가 조금씩 변형돼
사용되는 경우'에는 '스마트 컴포넌트'를 활용한다. 중성 기둥을
스마트 컴포넌트를 활용해 만들어 보자. 글리프 → 글리프 추가
(Add Glyphs)를 해 글리프 이름을 '_part.V01'로 설정하고,
기둥 'ㅣ'를 그린다.❶ 스마트 컴포넌트의 이름은 '_part'
또는 '_smart'로 시작해야 하며 접미사는 자유롭게 설정한다.
오른쪽 레이어 팔레트에서 +를 눌러 레이어를 복제하고
'Short'❷라 이름 붙인다. Short 레이어의 'ㅣ'를 길이가 짧은
형태로 수정❸한다.

글리프 추가
글리프 → 글리프 추가
[Shift-Cmd-G]

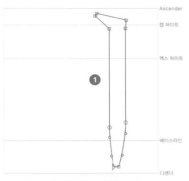

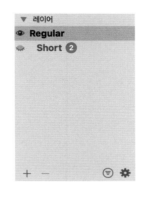

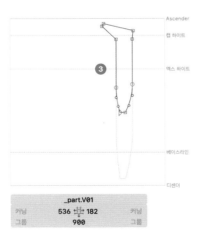

스마트 글리프 설정을 열고 속성 탭에서 왼쪽 아래 +를
클릭하고 앞서 만든 두 레이어의 조절 축 이름을 설정한다.
여기서는 길이가 바뀌므로 Height라 입력❶한다. 아래에는
축의 범위를 설정❷하는데 'ㅣ'의 줄어든 수치가 -400 유닛이라
최솟값은 -400, 최댓값은 0으로 설정했다. 다음으로 '레이어
탭'을 선택하고, Regular 레이어의 속성값을 '오른쪽(0)'❸으로,
Short 레이어는 '왼쪽(-400)'❹으로 설정하고 확인을 누른다.

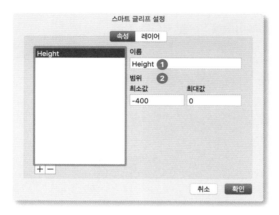

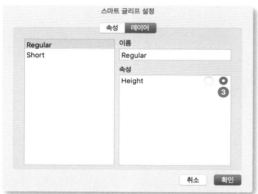

1.3

앞서 만든 스마트 컴포넌트 '_part.V01'을 활용해 '미, 밈'
두 글자를 만들어 보자. '미'의 경우 초성 'ㅁ'은 앞서 '마'에서
만든 'mieumCho-ko' 컴포넌트를 사용한다. 중성 'ㅣ'는
글리프 → 글리프 추가[Shift-Cmd-G]로 'iJung-ko' 글리프를
만든 뒤 마우스 오른쪽 → 컴포넌트 추가(Add Component)에서
'_part.V01'를 검색하고 선택한다. 다음으로 '미(mi-ko)'
글리프를 열고 조합 글리프 만들기(Create composite)를 하면
'mieumCho-ko'와 'iJung-ko' 컴포넌트가 조합된다.

조합 글리프 만들기
[Ctrl-Cmd-C]

'밈'의 경우 조금 작은 형태의 'ㅁ'이 필요하기 때문에 'mieum
Cho-ko' 글리프를 복제(Cmd-D)해 이름을 'mieumCho-
ko.01'으로 설정하고 알맞은 크기로 수정한다. 중성 'ㅣ'는
'iJung-ko' 글리프를 복제(Cmd-D)해 이름을 'iJung-ko.01'로
바꾼다.❶ 컴포넌트 '_part.V01'을 선택❷하고 오른쪽 팔레트의
'스마트 설정'에서 '밈'에 알맞은 길이로 변경한다.❸ 또는 스마트
컴포넌트 조절 창을 열어 조절할 수도 있다.❹ 받침 'ㅁ'은
글리프 → 글리프 추가[Shift-Cmd-G]로 'mieumJong-ko'
글리프를 생성해 그린다.

스마트 컴포넌트 조절 창
[Opt-Cmd-I]

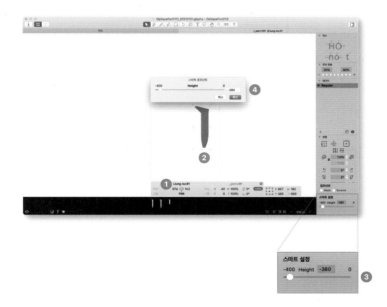

다음으로 '밈(mim-ko)' 글리프를 열고 조합 글리프 만들기를
하면 조합용 자모의 기본형인 'mieumCho-ko', 'iJung-ko',
'mieumJong-ko'를 불러온다. '밈'에 맞춰 만든 컴포넌트로
변경하기 위해서는 'mieumCho-ko'를 선택하고❶ 회색 정보
상자에서 선택된 컴포넌트의 이름❷을 클릭하면 같은 글리프
이름을 공유하는 컴포넌트 목록을 볼 수 있다. '밈'을 위한 형태인
'mieumCho-ko.01'❸을 선택해 바꾼다. 같은 방법으로 'iJung-
ko'를 선택하고 회색 정보 상자의 컴포넌트 이름을 클릭한 뒤❹
'iJung-ko.01'❺로 바꾼다.

팁: '한글 조합 그룹'을
활용하면 글립스가 알맞은
형태의 자모를 자동으로 불러올
수 있다. → 한글 조합 그룹
(3부, 61쪽)

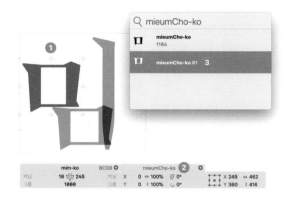

1.3

글자 파생

앞선 기초 작업이 끝나면 본격적으로 글자를 파생해 글자 수를
늘린다. 이 과정은 디자이너마다 방법이 다양하며 단순히 글리프가
나열된 순서(가나다순)에 따라 글자를 그릴 수도 있지만, 많은 양의
한글을 통일성 있게 디자인하려면 같은 구조에 따라서 파생하거나
같은 자모끼리 모아 파생하는 등 체계적인 방법이 필요하다.

↳ 샘플 문장을 그리며 파생

글자를 파생하는 가장 일반적인 방법은 샘플 단어 또는 문장을
만들어 보는 것이다. 글꼴과 어울리는 내용으로 만들 수도
있고, ㄱ부터 ㅎ까지 골고루 섞인 '다람쥐 헌 쳇바퀴에 타고파'
같은 팬그램을 이용하기도 한다. 무작위의 글을 뽑아도 좋으며
가능하면 다양한 단어를 그려 보는 게 좋다. 파생된 글자 수가
많아지면 짧은 문장뿐 아니라 긴 문장을 써 본다. 긴 호흡에서 볼
수 있는 글자의 표정, 회색도, 질감 등이 다를 수 있으므로 글자를
만드는 과정에서 수시로 확인하고 글자의 세부를 다듬으면
글꼴의 완성도를 높일 수 있다.

↳ 구조에 따라 파생

한글 글꼴의 기본 구조인 여섯 가지 모임꼴 '마, 맘, 모, 몸, 와,
왐'을 그려 보자. 이 글자들을 앞으로 파생할 글자의 기준으로
삼고 '가, 각, 고, 곡, 과, 곽', '나, 난, 노, 논, 놔, 놘', '아, 앙, 오,
옹, 와, 왕'같이 자음을 바꿔 가며 파생할 수 있다. 또는 '가, 나,
다, 라, 마, 바, 사, 아'같이 가로모임꼴끼리 모아 만들거나,
'고, 노, 도, 로, 모, 보, 소, 오'같이 세로모임꼴끼리 모아 글자를
확장하는 것도 도움이 된다. 이렇게 구조에 따라 글자를 만들면
전체적인 글자의 균형을 일관성 있게 맞출 수 있다.

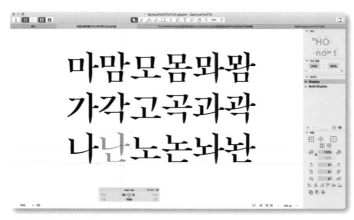

여섯 가지 모임꼴에 따라 그리기

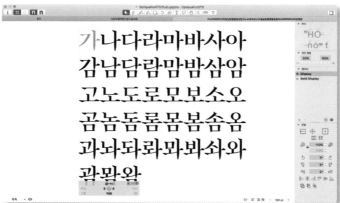

같은 구조끼리 함께 그리기

1.3

↳ 같은 초성끼리 파생하기
마지막으로 ㄱ 그룹부터 ㅎ 그룹까지 같은 초성끼리 모아
파생하면서 전체적인 형태의 통일성을 맞춰 준다.

글자 사이 설정

글자를 그릴 때 글자 사이도 함께 고려해야 한다. 한글은 모든
낱글자의 너빗값을 통일하는 '고정폭' 글꼴이 많다. 최근 글꼴
중에는 라틴 알파벳처럼 획 수와 디자인에 따라 너비를 다르게
하는 '비례폭' 글꼴도 등장했다. 한글은 글자 수가 방대하기
때문에 글자마다 너비가 다른 것보다는 고정폭 또는 비슷한
구조에 따라 너빗값을 통일하는 게 좋다.

고정폭 글꼴을 만들 때는 정해진 글자 너비의 가운데 개체를 잘
위치시켜 글자 사이를 조절해야 한다. 이때 기계적인 수치보다는
좌우에 남은 공간의 면적을 고려해 적당한 위치를 찾아보자.
예컨대 'ㅏ'같이 곁줄기가 있는 경우 돌출된 곁줄기 위아래에
충분한 공간이 있기 때문에 개체를 오른쪽 사이드 베어링에 바짝
붙이는 게 좋다. 반대로 'ㅣ'같이 곁줄기가 없는 기둥은 오른쪽
사이드 베어링에 너무 붙이면 다음에 오는 글자와 충돌할 수
있으므로 적당히 공간을 떼는 게 좋다.

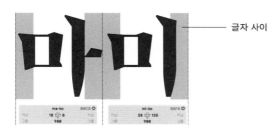

글자 사이

글자 사이를 설정할 때는 편집뷰에서 하단의 '회색 정보 상자'에서
왼쪽 사이드 베어링(LSB)❶과 오른쪽 사이드 베어링(RSB)❷을
조절하거나 전체 너빗값❸을 입력한다.

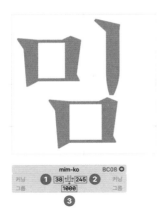

폰트뷰에서는 너비를 변경할 글리프를 일괄 선택하고,
왼쪽 사이드바 아래 '글리프 정보'에서 설정할 수 있다.

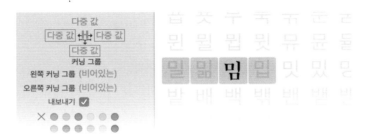

또는 상단 메뉴의 글리프 → 메트릭스 변형(Transform
Metrics)을 이용할 수도 있다.

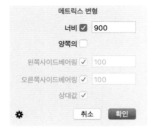

글자 사이를 조절할 때는 다양한 모임꼴을 섞어 만든 샘플
문장을 활용해 테스트하는 게 좋다. 기준 글자의 글자 사이가
완성되면 같은 모임꼴의 글자끼리 모아 사이 공간을 맞춘다.

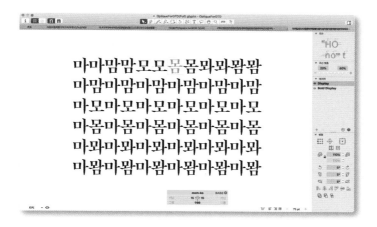

띄어쓰기(space) 너비도 글꼴에 알맞은 값으로 설정한다.
디지털 글꼴 초기에는 띄어쓰기가 반각(500)으로 설정된
경우가 많았다면 요즘은 글자 너비의 3분의 1, 또는 더 좁게
설정된 경우가 많아졌다. 띄어쓰기는 글꼴 디자인에 따라 적당한
값이 다를 수 있으므로 실제 단어와 단어 사이에 띄어쓰기
글리프(space)를 놓고 조절한다. 또한 긴 문장에서 띄어쓰기와
글줄 사이(행간)와의 관계를 생각하며 확정해 주는 게 좋다.

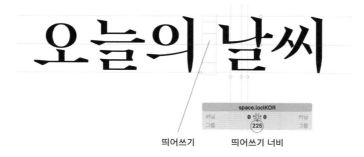

띄어쓰기 띄어쓰기 너비

글자 가족 추가 ⇢ 멀티플 마스터 (3부, 80쪽)

한글의 글자 가족은 대체로 여러 굵기에 따라 나뉘거나 부리의
유무에 따라 고딕(돋움), 명조(바탕)가 세트로 있는 경우가 많다.
최근에는 굵기뿐 아니라 글자 너비, 줄기의 끝(둥근), 획 대비,
시각적 크기 같은 다양한 디자인의 글자 가족이 등장하고 있다.

'옵티크'를 예로 들어 글자 가족을 추가해 보자. 옵티크는 '시각적
크기'에 따라서 디스플레이(제목용)와 텍스트(본문용) 글자
가족이 있다. 파일 → 폰트 정보[Cmd-I] → 폰트 탭 → 축 →
오른쪽 + 클릭❶ → 'Optical size'❷ 축을 추가한다. 다음으로
마스터 탭 → 왼쪽 아래 + 클릭❸ → 마스터 추가(Add Master)를
선택한다. 이름을 'Text Regular'❹라고 넣는다. Text Regular
마스터는 축 좌표를 12로 설정하고❺ Display Regular
마스터❻는 축 좌표를 72로 설정한다.❼

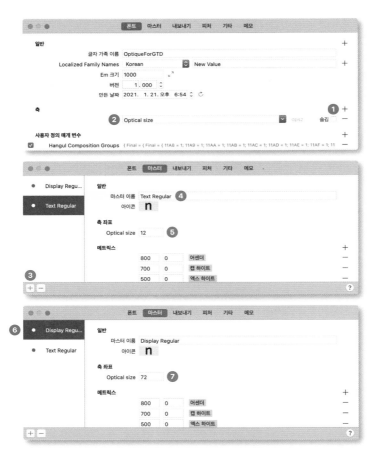

한글 타입 디자인

글자 가족을 추가한 뒤 폰트뷰로 돌아가 보면 왼쪽 상단에
두 개의 마스터 아이콘이 보인다. 단축키 [Cmd-1], [Cmd-2]로
두 마스터를 넘나들며 디자인할 수 있다.

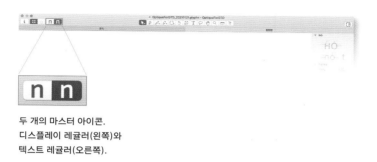

두 개의 마스터 아이콘.
디스플레이 레귤러(왼쪽)와
텍스트 레귤러(오른쪽).

폰트 내보내기

폰트로 내보내기 위해 상단 메뉴의 파일 → 내보내기(Export)에서
'아웃라인 성격(Outline Flavour)'은 PostScript/CFF(.otf)를
체크하고, '오버랩 제거'를 선택한다. 내보내기 대상 위치에서
저장할 폴더를 선택하고 다음을 클릭해 폰트를 만든다.

⋯> 폰트 내보내기 (3부 110쪽)

폰트 내보내기
파일 →
내보내기[Cmd-E]

글꼴 디자인을 진행할 때는 실제 폰트를 만들어 다양한
운영체제와 프로그램에서 여러 번 테스트하는 게 좋다.
폰트 사용자의 입장에서 타입세팅을 했을 때 수정할 부분이
보이기도 하고, 사용하는 과정에서 불편한 점이나 오류를 발견할
수도 있기 때문이다.

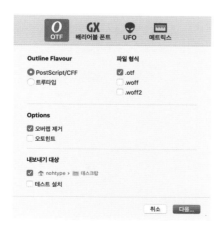

2 라틴 타입 디자인

작업 순서

기획 및 리서치

↳ 작업 동기와 글자의 용도, 콘셉트, 장르, 문자 지원 영역을 정하고 관련 자료를 수집한다.

아이디어 스케치

↳ 디자인 콘셉트에 어울리는 단어를 정해 스케치한다.

↳ handgloves, hangeul 같은 다양한 글자를 포함한 단어를 그려 본다.

디자인

↳ 아웃라인 그리기: 스케치를 배경으로 불러와 따라 그리거나
글립스에서 글자를 바로 그린다.

↳ 시각 보정: 디지털화한 글자를 시각적으로 고르게 보이도록 보정해 완성도를 높인다.

↳ 스페이싱: 형태가 비슷한 글자를 그룹으로 묶어 글자 사이와 카운터 크기를
고르게 정리한다.

↳ 글자 파생: 원하는 규격에 맞춰 글자를 파생한다.

↳ 커닝: 커닝으로 글자 사이를 세밀하게 조정한다.

↳ 오픈타입 피처: 합자, 작은 대문자, 지역화 형태 등을 추가한다.

폰트 내보내기

↳ OTF, TTF, 웹폰트 등 원하는 형식에 맞춰 폰트로 만든다.

테스트

↳ 폰트를 설치해 각 운영체제, 프로그램마다 문제가 없는지 확인한다.

↳ 다양한 크기의 타입세팅을 프린트, 인쇄 또는 화면에서 테스트해
실제로 적용된 모습을 확인한다.

2.1 라틴 기초

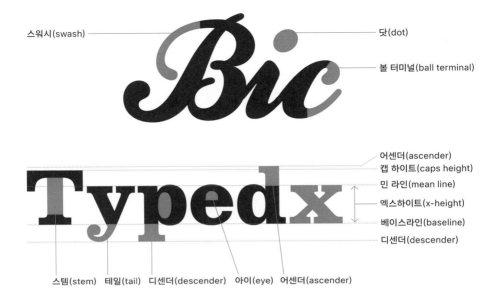

스워시(swash) 닷(dot)

볼 터미널(ball terminal)

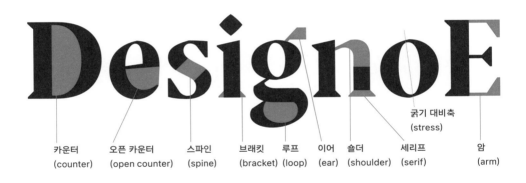

어센더(ascender)
캡 하이트(caps height)
민 라인(mean line)
엑스하이트(x-height)
베이스라인(baseline)
디센더(descender)

스템(stem) 테일(tail) 디센더(descender) 아이(eye) 어센더(ascender)

카운터
(counter)

오픈 카운터
(open counter)

스파인
(spine)

브래킷
(bracket)

루프
(loop)

이어
(ear)

숄더
(shoulder)

굵기 대비축
(stress)

세리프
(serif)

암
(arm)

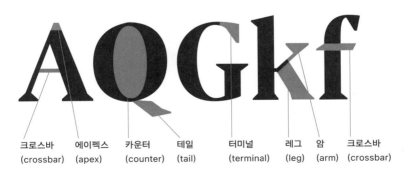

크로스바
(crossbar)

에이펙스
(apex)

카운터
(counter)

테일
(tail)

터미널
(terminal)

레그
(leg)

암
(arm)

크로스바
(crossbar)

라틴 글꼴 구조

기준선(alignment)

라틴 글꼴 디자인에서 '기준선'은 중요하다. 스케치
단계에서부터 '베이스라인(baseline), 엑스하이트(x-height),
캡 하이트(cap height)' 등을 정해 놓고, 기준선을 바탕으로
글자를 그려야 한다. 라틴 알파벳은 이런 기준선을 바탕으로
'm, n'처럼 비슷한 구조의 글자는 같은 높이를 지니고, 'c, e'처럼
외곽 형태가 닮은 글자는 왼쪽 또는 오른쪽 여백의 크기를
공유한다. 그래서 라틴 글꼴로 인쇄된 책의 본문을 보면 마치
고르게 잘 짜인 패턴처럼 보이기도 한다.

캡 하이트
민 라인
엑스하이트
베이스라인

어센더

디센더

대문자(capitals, uppercase)와 소문자(lowercase)

라틴 알파벳은 대문자와 소문자 두 가지 형태로 이뤄진다.
초기에 대문자가 먼저 사용됐고, 필기의 편의를 위해 소문자가
생겼다. 대문자는 주로 제목이나 이름에 단독으로 사용되거나,
문장의 첫 글자로 소문자와 함께 사용된다. 또한 특별히
강조해야 하는 단어는 대문자로만 쓰기도 한다. 대문자를 그릴
때는 획의 굵기를 소문자보다 살짝 굵게 처리하는 게 좋다.

ABC abc

대문자 소문자

2.1

작은 대문자(small caps)

'작은 대문자'는 대문자를 소문자(엑스하이트)와 비슷한 높이와
굵기로 만든 것으로, 주로 본문에서 약하게 강조하거나 약어를
표기할 때 사용한다. 대문자와 형태가 같다고 단순히 기계적으로
크기만 줄이면 안 된다. 작은 대문자는 소문자와 함께 썼을 때
획의 굵기가 고르게 어우러져야 한다.

SMALL CAPS

합자(ligature)

합자는 둘 이상의 글자가 서로 부딪히거나 사이 공간이 고르지
않을 때 이를 해결하려는 방법으로 글자를 합해 하나로 만든
것이다. 전통적으로 자주 사용되는 합자는 'fi, fl, ff' 등이 있다.
글꼴 디자인의 성격에 맞게 합자를 추가할 수 있다.

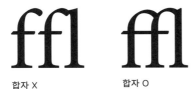

합자 X 합자 O

라틴 글꼴 분류

라틴 글꼴의 분류는 크게 '세리프 계열'과 '산세리프 계열'로
나눌 수 있다. 세리프는 획의 끝부분에 돌출된 형태로,
고대 로마의 비문에 새기는 글자 스타일에서 영감을 받아
만들어졌으며, 책이나 신문 등 전통적인 본문 타입세팅에
주로 사용된다. 산세리프는 프랑스어 'sans(없음)'에서 온
것으로 세리프가 없는 글자라는 뜻이다. 광고, 간판 등을 위한
제목용으로 처음 등장했으며 '고딕(Gothic)' 또는 '그로테스크
(Grotesk)'라 불리기도 했다. 이후 본문용 산세리프 글꼴이
등장했으며, 현재는 인쇄물분 아니라 웹사이트 등에서도 널리
사용된다.

Serif Sans serif

세리프 산세리프

세리프 계열

세리프 계열은 세리프의 형태, 굵기 대비축의 각도 등에 따라
올드스타일, 디돈, 트랜지셔널, 슬래브 세리프로 나눌 수 있다.

Oldstyle

올드스타일

Transitional

트랜지셔널

Didone

디돈

Slab serif

슬래브 세리프

첫 번째로 '올드스타일(Oldstyle)'은 르네상스 캘리그래피의
영향을 받아 이탈리아에서 시작된 스타일이다. 글자의 가장 가는
두 부분을 연결한 굵기 대비축이 수직이 아닌 대각선 방향으로
기울어져 있고, 세리프와 스템이 부드러운 곡선으로 연결된
'브래킷(bracket)' 형태를 보인다. 두 번째로 모던한 세리프
스타일로 알려진 '디돈(Didone)'은 굵기 대비축이 수직선이다.
따라서 'o'의 형태가 세로축을 기준으로 대칭인 것을 볼 수 있다.
가로세로획의 굵기 대비가 크기 때문에 본문보다는 제목용에
적합하다.

세리프 계열

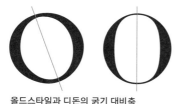

올드스타일과 디돈의 굵기 대비축

2.1

라틴 타입 디자인

세 번째로 '트랜지셔널(Transitional)'은 올드스타일과 디돈의
중간 스타일로, 올드스타일보다 글자의 상단 세리프의 기울기가
수평에 가깝고 가로세로획의 굵기 대비가 큰 편이다. 소문자
'a, c, f, r, s' 줄기의 끝부분에 '볼 터미널(ball terminal)'이
사용되기도 하며, 굵기 대비축이 올드스타일보다 덜 기울어져 있다.

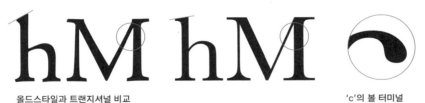

올드스타일과 트랜지셔널 비교

'c'의 볼 터미널

네 번째로 '슬래브 세리프(Slab serif)'는 비교적 굵고 네모진
세리프를 지니며 포스터나 간판처럼 이목을 끌어야 하는 곳에
사용하기 위한 용도로 제작됐다.

산세리프 계열
산세리프 계열은 그로테스크, 네오 그로테스크, 지오메트릭
산세리프, 휴머니스트 산세리프로 나눌 수 있다.

Grotesk Neo Grotesk

그로테스크

네오 그로테스크

Geometric Sans serif

지오메트릭 산세리프

Humanist Sans serif

휴머니스트 산세리프

첫 번째로 '그로테스크(Grotesk)'는 19세기부터 20세기 초반에 많이 사용된 산세리프 초기 스타일이다. 주로 광고, 헤드라인 등에 쓰이기 위해 제작됐으며, 대문자만 있는 경우도 있다. 두 번째로 '네오 그로테스크(Neo Grotesk)'는 그로테스크 스타일이 진화한 형태이다. 본문 타입세팅에 적합하게 디자인됐으며, 다양한 굵기와 너비의 글자 가족으로 구성되는 경우가 많다. 줄기의 끝부분이 수평 또는 수직으로 돼 있다. 세 번째로 '지오메트릭 산세리프(Geometric Sans-serif)'는 1920년대 독일에서 바우하우스의 영향으로 시작돼 정원과 정삼각형에 가까운 기하학적인 형태를 보인다. 네 번째로 '휴머니스트 산세리프(Humanist Sans-serif)'는 전통적인 세리프 스타일, 그리고 캘리그래피의 형태로부터 영감을 받았다.

기타 계열

라틴 폰트의 분류는 이외에도 장식적인 형태의 스타일, 구텐베르크 성경의 블랙레터 스타일, 손글씨 형태를 담은 스크립트 스타일 등 다양하다. 이 밖에도 카테고리를 넘나드는 형태의 다양하고 실험적인 글꼴이 발표되고 있다.

Hobo Decorative

호보 장식적인 스타일

Black letter Script

블랙레터 스크립트

2.1

라틴 타입 디자인

라틴 글자 가족

라틴 글자 가족은 굵기와 폭, 이탤릭 등의 스타일로 구성된다.
세리프와 산세리프를 모두 포함한 '슈퍼 패밀리'라 불리는 대형
글자 가족도 있다. 최근에는 배리어블 폰트 기술을 활용해 다양한
축에서 파생된 새로운 개념의 글자 가족이 등장하고 있다.

이탤릭(italic)과 오블리크(oblique)

'이탤릭'과 '오블리크'는 타이포그래피에서 약한 강조나 인용
등을 위해 사용한다. 이탤릭은 단순히 글자의 각도를 기울이는
게 아니고 손으로 흘려 쓴 스타일을 말한다. 로만에 비해 폭이
좁고 굵기가 가는 편이며, 본문에 사용됐을 때 과하지 않게 잘
어우러져야 한다. 대부분의 세리프 계열은 로만과 이탤릭을
짝으로 한다. 오블리크는 기본 형태를 유지하면서 각도를 살짝
기울인 글자 가족으로 산세리프 계열에서 주로 나타난다.
한편 휴머니스트 산세리프인 '길 산스(Gill Sans)'는 산세리프
계열이지만 손글씨의 영향을 받은 'a, g'를 포함한 '길 산스
이탤릭'을 글자 가족으로 가지고 있다.

Italic Oblique

이탤릭 오블리크

Hoefler Text
Hoefler Text Italic

호플러 텍스트

Helvetica
Helvetica Oblique

헬베티카

Gill Sans
Gill Sans Italic

길 산스

굵기(weight)와 폭(width)

라틴 글자 가족의 '굵기'는 아주 가는 헤어라인부터 신(thin),
엑스트라 라이트, 라이트, 레귤러, 미디엄, 세미 볼드, 볼드,
엑스트라 볼드, 블랙, 헤비 등이 있다. '폭'은 너비에 따라
컨덴스드, 노멀, 익스팬디드 등이 있다. 오늘날에는 굵기와
폭의 단계가 글꼴 디자인에 따라 더욱 다양해졌다. 예컨대
오노 타입(OHno Type) '오비어슬리(Obviously)'는 여덟 개의
굵기와 여섯 개의 폭으로 구성돼 있다.

Thin Compressed

Light Condensed

Regular Narrow

Medium Regular

Semibold Wide

Bold Expanded

Black

Super

오비어슬리

디스플레이(display), 텍스트(text), 마이크로(micro)

시각적 크기에 따라 제목용은 '디스플레이', 본문용은 '텍스트',
작은 글씨는 '마이크로'같이 글자 가족을 구성하기도 한다.
디스플레이는 본문보다 크게 사용하기 위한 것으로 사람들의
눈길을 끌 수 있는 디자인이다. 텍스트와 마이크로는 가독성을
높이기 위해 디스플레이보다 엑스하이트가 높아지거나, 글자의
폭이 넓어진다. 또한 가로세로획의 대비는 작아져 특히 가는 획이
잘 보이도록 시각 보정을 해야 한다. 시각적 크기에 따른 글자
가족을 가진 대표적인 글꼴은 매슈 카터(Matthew Carter)의
밀러(Miller), 데이비드 조너선 로스(David Jonathan Ross)의
김럿(Gimlet)이 있다.

2.1

디스플레이 텍스트 마이크로

슈퍼 패밀리

세리프와 산세리프를 모두 포함하거나 레귤러, 슬래브 세리프, 라운디드 등 광범위한 스타일의 글자 가족을 모두 포함한 글꼴을 '슈퍼 패밀리'라 한다. 다른 글자 가족을 함께 사용하는 것보다 같은 글자 가족 내에서 다양한 스타일을 조화롭게 섞어 쓰면 통일감을 줄 수 있는 것이 장점이다. 예컨대 '루시다(Lucida)' 글꼴 가족은 세리프 스타일부터 산세리프, 손글씨 그리고 블랙레터 등 다양한 스타일을 담고 있다. 루카스 폰트(Lucas Fonts)의 '시시스(Thesis)'는 세리프, 산세리프, 그리고 두 가지 특징을 섞은 스타일을 포함한다.

Lucida Std Roman

Lucida Std Italic

Lucida Sans Std Roman

Lucida Sans Italic

Lucida Sans TypewriterStd

Lucida Sans Typewriter Std Oblique

Lucida Blackletter

Lucida calligraphy

루시다

시시스

라틴 시각 보정

라틴 알파벳을 그릴 때 수치에만 의존해 그리면 곳곳이 뭉쳐
보이거나 크기가 서로 달라 보인다. 따라서 시각 삭제와 착시
등을 고려해 글자의 형태에 맞는 시각 보정을 해야 한다.
글꼴 디자인에 따라 시각 보정의 정도는 달라야 한다.

오버슛(overshoot)

모든 알파벳을 같은 수치의 높이로 맞춰 그리면 서로 높낮이가
달라 보인다. 예컨대 대문자 'A'는 위의 뾰족한 부분,
대문자 'O'는 곡선 부분 때문에 시각 삭제가 발생해 대문자
'H'보다 높이가 낮아 보인다. 이를 시각적으로 보정하기 위해
'O'와 'A'를 살짝 크게 그려 주는데, 이를 '오버슛'이라 한다.

오버슛

속공간

글자의 너비와 비례, 크기를 정할 때 속공간의 크기를 고려해야
한다. 대문자 'B' 또는 숫자 '8'의 위아래 속공간을 똑같은
크기로 그리면, 윗부분이 더 커 보이는 착시가 일어난다. 따라서
아래 속공간을 위 속공간보다 살짝 크게 그려야 시각적으로
균형이 맞아 보인다. 대문자 'H'는 가로획을 정확히 중간
부분에 그리면 아래로 쳐져 보이므로 살짝 위로 올리는 게 좋다.
또한 소문자 'n'과 'o'의 너비를 수치상으로 같게 그리면 'o'의
속공간이 작아 보이므로 'n'보다 'o'를 살짝 넓게 그려야 한다.

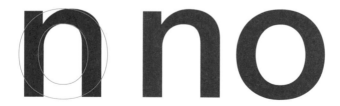

2.1

획의 굵기

가로획과 세로획의 굵기가 같으면 가로획이 더 굵어 보이므로
살짝 가늘게 그려야 본문에서 고른 회색도를 표현할 수 있다.
또한 대문자 'M, N, V, W'와 소문자 'b, d, h, n'같이 줄기가
서로 만나서 속공간이 좁아지는 부분은 획이 뭉쳐 보일 수
있으므로 가늘게 보정해야 한다. 작은 크기로 사용하는 글꼴은
출력했을 때 잉크가 뭉치는 모서리 부분을 깊게 파는
'잉크 트랩(ink trap)'으로 처리할 수도 있다.

대문자의 굵기 보정

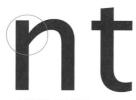

소문자의 굵기 보정 잉크 트랩

2.2 아이디어 스케치

라틴 타입 디자인

아이디어

라틴 글꼴 디자인에 앞서 어떤 콘셉트의 글꼴을 스케치할지
아이디어를 구상해 보자. 앞서 소개한 '라틴 글꼴 분류'에서
선택한 범주에 해당하는지, 전혀 다른 장르인지 고려한다.
라틴은 우리에게 한글만큼 익숙하지 않기 때문에 기존의 라틴
글꼴을 관찰해 구조와 획의 특징을 학습하는 게 좋다. 예컨대
세리프 계열에서 대문자 'A'의 왼쪽 오른쪽 사선 중
어떤 부분을 더 굵게 처리해야 하는지, 'O'의 굵기 대비축은
어떤 방향으로 기우는지 등을 살펴본다.

콘셉트와 함께 글꼴의 용도 또한 생각해 보자. '소설책을 위한
부드러운 표정의 본문용 폰트'나, '포스터에 사용할 강렬한
표정의 크고 굵은 제목용 폰트'같이 구체적일수록 좋다.
기존의 폰트가 어떤 방식으로 개발됐는지 살펴보자. 신문의
본문용으로 개발된 '타임스 뉴 로먼(Times New Roman),
가디언(Guardian)', 전화번호부의 작은 글자를 위한 폰트인
매슈 카터의 '벨 센테니얼(Bell Centennial)', 화면에서의
가독성을 고려해 만든 '버다나(Verdana)'와 '조지아(Georgia)',
더 나아가 화면에서 글자의 크기에 따라 적합한 형태를 지원하는
'싯카(Sitka)', 애플 운영체제의 시스템 글꼴 '샌프란시스코
(San Francisco)', 기업의 아이덴티티를 담은 'IBM 플렉스
(IBM Plex)' 등이 있다. 최근에는 소규모 타입 파운드리와
독립 글꼴 디자이너의 실험적이고 흥미로운 작업이 발표되기도
한다. 폭이 좁은 컨덴스드 스타일의 매력을 살린 알렉산드라
사뮬렌코바(Aleksandra Samulenkova)의 '파일럿(Pilot)'과
필리프 노이마이어(Philipp Neumeyer)의 '테오도어
(Theodor)', 활자 시대의 글꼴에서 영감을 받고 재해석해 그린
로리스 올리비에(Loris Olivier)의 '시빌리테(Civilitate)',
허브 루발린의 굵은 레터링 작업에서 영감을 받은 오노 타입의
'블레이즈페이스(Blazeface)', 손으로 쓴 붓글씨 느낌을 글꼴에
담은 언더웨어(Underware)의 '벨로(Bello)'와 리베폰트
(Liebe Font)의 '리베게르다(LiebeGerda)', 굵은 획과 가는
획을 과감하게 반전시킨 콘트라스트 파운드리(Contrast
Foundry)의 '키메라(Chimera)' 등이 있다.

신문

Times New Roman

타임스 뉴 로먼

화면용

Verdana Georgia

버다나　　　　조지아

시대 반영

Blazeface Civilitate

블레이즈페이스　　　　시빌리테

쓰기 도구

Bello LiebeGerda

벨로　　　　리베게르다

컨덴스드

Theodor Slanted Pilot

테오도어　　　　파일럿

굵기 대비

Chimera

키메라

스케치

라틴 글꼴을 디자인하기 위한 스케치를 '골격 스케치'와 '세밀한 스케치'의 두 과정으로 나누어 보았다. 뼈대를 디자인하기 위한 골격 스케치는 글자의 큰 구조와 굵기를 결정하기 위함이다. 우선 자로 베이스라인과 엑스하이트, 캡 하이트, 어센더, 디센더를 그린 뒤 이 기준선을 바탕으로 스케치한다. 연필의 기울기를 일정하게 해 지그재그로 스케치하면 납작 펜으로 그렸을 때의 획의 굵기 대비를 표현할 수 있다. 이 단계에서는 지우개를 최소한으로 사용하며 세밀한 획의 형태보다는 글자의 구조를 설계하는 데 집중한다.

2.2

라틴 타입 디자인

다음으로 세밀한 스케치에서는 세리프와 획의 구체적인 형태를
결정한다. 앞서 그린 골격 스케치 위에 얇은 종이를 대고 그리면
뼈대를 참고해 다양한 스케치를 여러 번 그려 볼 수 있다. 펜과
수정 펜을 사용해 세밀하게 스케치를 발전시킨다. 각 스케치의
단계를 나눠 보관하면 글자의 제작 과정을 기록할 수 있다.

스케치는 'handgloves' 또는 'hamburgefontsiv'로 시작하는
게 좋다. 이 샘플 단어는 어센더와 디센더 등 라틴 알파벳의
기본 형태를 포함해, 글꼴 디자인의 비례와 모양을 결정지을
수 있다. 조금 더 긴 문장으로는 a부터 z까지 모든 알파벳을
포함한 팬그램인 'The quick brown fox jumps over a(the)
lazy dog'가 있다. 또는 글꼴의 콘셉트와 어울리는 단어를 골라
스케치하면 원하는 느낌을 표현하는 데 도움이 된다.

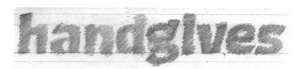

골격 스케치

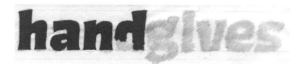

세밀한 스케치

타입 쿠커*를 활용하면 마치 요리 레시피를 참고하듯 무작위로
주어진 글꼴 레시피를 따라 스케치를 연습할 수 있다. 웹사이트를
새로 고치면 새로운 레시피로 업데이트되고, 난이도에 따라
Starter, Easy, Class, Experienced, Pro의 다섯 단계로 나뉜다.

* http://typecooker.com
에릭 판 블로클란트(Erik van
Blokland)가 만든 스케치를
위한 레시피를 제시해 주는
웹사이트.

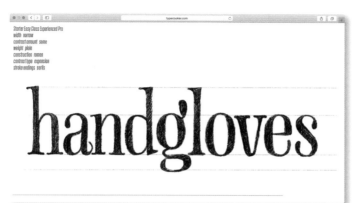

2.3 글립스로 라틴 디자인

준비

새 파일

글립스를 실행하면 '글리프 세트 창'에서 문자를 언어별로 선택할
수 있다. 언어 목록에서 '라틴'❶를 선택하고, 오른쪽 상단의
글리프 추가❷를 활성화한 뒤 '기본' 글리프 세트를 체크❸하고
도큐먼트 만들기(Create Document)❹를 클릭해
새 파일을 연다.

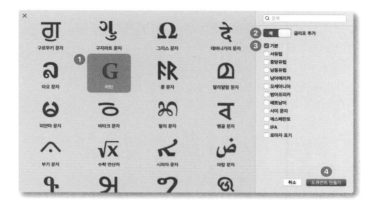

폰트 기본 정보 입력

파일 → 폰트 정보(Font Info)의 폰트 탭에서 '글자 가족 이름
(영어로 입력), Em 크기' 등 기본 정보를 입력한다.

폰트 정보
파일→
폰트 정보[Cmd-I]

라틴 글리프 추가

폰트뷰 왼쪽 언어 카테고리에서도 라틴 글리프를 추가할 수
있다. '라틴' 영역에서 기본을 선택하고 마우스 오른쪽을 누르고
전체 선택[Cmd-A] → 생성(Generate)을 한다. 폰트뷰에서
보이는 글리프를 더블클릭하면 해당 글리프를 편집할 수 있는
편집뷰로 이동한다.

스케치 디지털화

스케치의 목적은 글꼴의 구조, 획의 형태, 굵기 등을 머릿속으로 정리하기 위해서다. 어느 정도 구체적인 콘셉트가 정리되었다면, 글립스에서 디지털화 과정을 통해 획의 크기, 비례, 굵기 등을 더 자유롭게 조절할 수 있다.

이미지를 불러오기 위해 임의의 글리프('n')를 더블클릭해 편집뷰로 전환한다. 상단 메뉴의 글리프 → 이미지 추가 (Add Image)를 누른 뒤 스케치를 글립스로 불러온다. 불러온 이미지는 베이스라인과 네모틀 안에 맞춰 크기를 조정한다. 패스를 그리기 전에 이미지를 선택하고 마우스 오른쪽 → 이미지 잠금(Lock Image)으로 움직이지 않도록 고정하자.

이미지 불러오기
글리프→
이미지 추가

이미지 잠금
마우스 오른쪽→
이미지 잠금

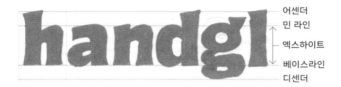

어센더
민 라인
엑스하이트
베이스라인
디센더

스케치의 엑스하이트와 어센더, 디센더 값을 참고해 파일 → 폰트 정보 → 마스터(Masters)의 '메트릭스'에 구체적인 값을 입력해 준다. ⋯→ 이미지 추가 및 편집 (3부 37쪽)

메트릭스 정보 입력
파일→
폰트 정보[Cmd-I]→
마스터→
메트릭스

880	0	어센더
830	0	캡 하이트
550	0	엑스하이트
0	0	베이스라인
-120	0	디센더

기본 라틴 디자인

'handgloves' 그리기

편집뷰의 펜툴(Draw)을 활용해 아웃라인을 그려 보자. 시작점을
찍고 다음 점을 찍은 뒤 드래그하면 핸들이 생기면서 곡선을
그릴 수 있다. 직선을 그릴 때는 [Shift]를 누른 상태로 클릭하면
수직, 수평으로 그려진다. [Opt]를 누른 상태로 직선을 선택하면
핸들이 생기며 곡선으로 전환된다. 스케치의 아웃라인을 따라
그린 뒤 마지막으로 시작점을 클릭해 패스를 닫는다. [Space]를
누르면 검은색으로 미리보기 할 수 있다.

⇢ 아웃라인 조절 (3부 30쪽)

<div style="text-align:right">

펜툴
[P]

직선 그리기
[Shift] 누르고 그리기

곡선으로 바꾸기
[Opt] 누르고 직선 클릭

패스 검정색으로 채우기
[Space]

</div>

라틴 디자인은 대문자 'H, O'와 소문자 'n, o'로 시작하는
게 좋다. 이 안에 획의 굵기, 글자 너비, 굵기 대비 등 라틴
글꼴의 디자인을 결정짓는 주요 요소가 모두 들어 있기 때문이다.
다음으로 어센더와 디센더를 포함하고 'h, g, s, v' 등 기본
형태를 담은 'handgloves'를 그려 보자.

handgloves
handgloves
handgloves
handgloves

다양한 스케치

글립스로 작업하다가 'r'의 형태를 다양하게 디자인해 보고
싶다면 스케치 단계로 돌아가 손으로 그려 보는 방법을
추천한다. 디지털화한 것을 인쇄해 그 위에 덧그려도 좋다.
인쇄는 편집 모드에서 파일 → 프린트 → 세부 사항 보기에서 폰트
크기를 조절해 출력할 수 있다.

한 글자의 다양한 스케치를 디지털화해 보고 싶다면, '마스터
레이어'에 그린 뒤 오른쪽 '레이어' 팔레트에서 +를 눌러 여러
가지 형태를 '백업 레이어'로 보관할 수 있다. 백업 레이어 중
하나를 다시 마스터 레이어로 불러오고 싶다면 해당 레이어를
선택한 뒤❶ 마우스 오른쪽 → 마스터로 사용(Use as Master)을
클릭❷한다. 그럼 '마스터 레이어'와 '백업 레이어'가 서로 바뀐다.

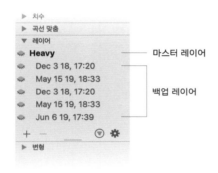

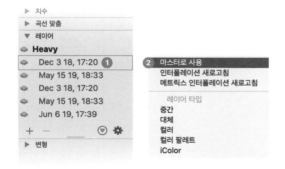

컴포넌트 활용하기

반복적인 획의 형태가 있다면 '컴포넌트' 기능을 활용해 공통되는 부분을 함께 사용할 수 있다. 예컨대 'h'와 'n'의 오른쪽 획을 컴포넌트로 만들어 보자. n의 오른쪽 부분을 선택한 뒤 마우스 오른쪽❶ → 선택 부분 컴포넌트 만들기(Component from Selection)❷를 클릭해 창이 뜨면 'n_right'라 이름(영어)을 입력한다.❸ 다음으로 'h' 글리프에서 마우스 오른쪽 → 컴포넌트 추가(Add Component)를 선택한 뒤 창이 뜨면 'n_right'를 검색해 선택한다. 이처럼 동일한 형태에 컴포넌트를 사용하면 나중에 형태를 변경할 때 여러 번 수정할 필요가 없다.

컴포넌트 만들기
마우스 오른쪽→
선택 부분 컴포넌트 만들기

컴포넌트 추가
마우스 오른쪽→
컴포넌트 추가[Shift-Cmd-C]

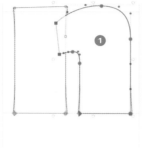
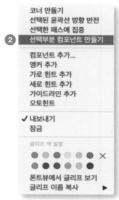

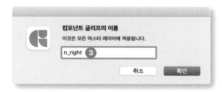

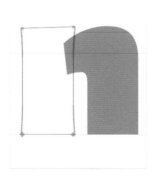

컴포넌트가 적용된 모습

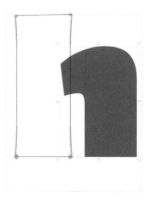

'h'에 n_right 컴포넌트가 추가된 모습

코너 컴포넌트 활용하기

세리프 같이 글꼴 디자인에서 모서리의 형태가 반복되는 경우
'코너 컴포넌트' 기능을 활용하면 시간을 절약할 수 있다.

↳ 세리프 만들기

세리프를 코너 컴포넌트를 활용해 만들어 보자. 글리프 →
글리프 추가(Add Glyphs)를 해 '_corner.serif'라는
새 글리프를 만든다. 글리프 이름은 반드시 '_corner'로
시작해야 한다. 코너 컴포넌트는 닫힌 형태가 아닌 열린 형태로
그려야 하며 위치는 그림을 참고해 x 0, y 0 처럼 조정한다.

글리프 추가
[Shift-Cmd-G]

다음으로 세리프를 붙일 소문자 l 글리프에서 코너 컴포넌트를
부착하려는 점을 선택❶하고 마우스 오른쪽 → 코너 추가❷(Add
Corner Component)에서 _corner.serif를 검색❸해 적용한다.

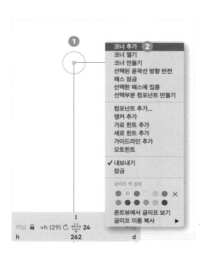

다음으로 세리프가 필요한 획마다 '코너 컴포넌트'를 추가하거나
앞서 적용한 것을 복사해 붙여넣어도 된다. 이렇게 코너
컴포넌트를 활용해 세리프를 만들면 나중에 세리프를 수정해야
할 때 한 번에 작업할 수 있다.

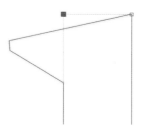

세리프 코너 컴포넌트가 적용된 모습

↳ 오목한 획 만들기

다음으로 획이 오목한(concave) 스타일을 '코너 컴포넌트'를
활용해 만들어 보자. 글리프 → 글리프 추가[Shift-Cmd-G]를
해 이름을 '_corner.concave'로 지정한다. Concave 코너의
형태를 그린다. 다음으로 '앵커'를 사용해 코너 컴포넌트의
위치를 정한다. 마우스 오른쪽 → 앵커 추가(Add Anchor)를
선택하고 이름을 'origin'으로 한다.

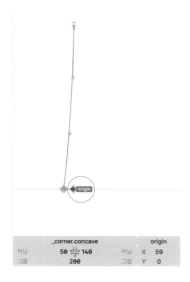

부착하려는 점의 위치에 'origin' 앵커를 위치시킨다. 코너를
추가하려는 점을 선택하고 마우스 오른쪽 → 코너 추가를 선택,
추가한 코너의 이름 '_corner.concave'을 검색해 선택한다.
코너가 생각한 대로 붙지 않는다면 코너 컴포넌트의 패스 방향을
바꿔 보거나 앵커 origin이 바르게 위치했는지 확인해 본다.

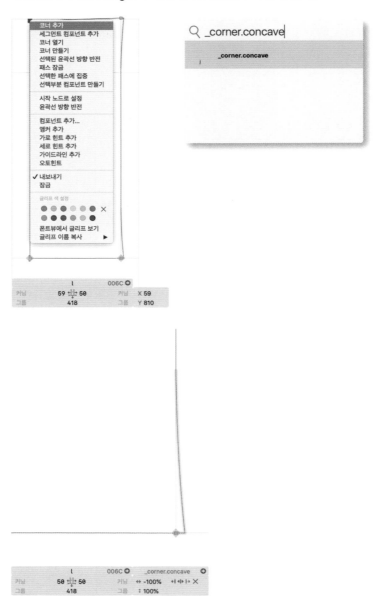

오목한 코너 컴포넌트가 적용된 모습

형태가 비슷한 글자 파생하기

라틴 알파벳은 'b, d, p, q', 'c, e, o', 'h, m, n, u', 'v, w, y',
'i, j', 'f, t', 'k, x' 등 비슷한 형태의 글자를 묶어 파생할 수 있다.
이때 같은 그룹의 알파벳은 획의 굵기, 형태, 속공간의 크기를
일관되게 만들어야 한다.

bdpq bdpq
ceo ceo
hmnu hmnu
vwy vwy
ij ij
ft ft
kx kx

글자 사이

글자 사이 조절은 라틴 글꼴 디자인의 완성도를 높이는 중요한
작업이다. 다양한 타입세팅 경우의 수를 고려해 각 알파벳에
알맞은 오른쪽 사이드 베어링(RSB),* 왼쪽 사이드 베어링(LSB)**
값을 설정하는데, 이 과정을 '스페이싱'이라 한다. 수치에만
의존하지 말고 눈으로 보았을 때 글자의 '속공간'과 '글자를
둘러싼 공간'의 크기가 비슷해야 한다. 스페이싱으로 부족하면
'커닝'을 활용해 글자 사이를 조절할 수 있다.

---> 글자 사이 (3부 74쪽)

* RSB: 오른쪽 사이드
베어링(Right Sidebearing)은
글리프 안에서 글자의 오른쪽
여백 공간을 말한다.
** LSB: 왼쪽 사이드 베어링
(Left Sidebearing)은 글리프
안에서 글자의 왼쪽 여백
공간을 말한다.

글리프 속공간 글자를 둘러싼 공간

글립스로 라틴 디자인

스페이싱(spacing)

기본 라틴 알파벳을 그렸다면 글자 사이를 고르게 정리해야 한다.
글자의 왼쪽과 오른쪽 형태가 비슷한 글자들을 그룹 지어 공간을
조절한다. 예컨대 오른쪽 형태가 동일한 소문자 b와 p는 같은
오른쪽 사이드 베어링값을 갖는다. 그리고 왼쪽 형태가 동일한
d와 q는 같은 왼쪽 사이드 베어링값을 갖는다.

대문자 'B, D, E, F, H, K, L, M, P, R'에서도 왼쪽 형태가
동일하므로 왼쪽 사이드 베어링값을 통일한다.

BDEFH
KLMPR

폰트뷰 왼쪽 상단의 리스트뷰를 활용하면 RSB, LSB의 값을
한눈에 볼 수 있다.

소문자 스페이싱은 'n'과 'o'를 기준으로 나머지 알파벳의 공간을
조절해야 한다. 소문자 n의 글자 사잇값을 설정해 보자. 예를
들어, 회색 정보 상자에서 왼쪽 사이드 베어링은 40, 오른쪽
사이드 베어링은 30으로 한다. 'n'은 오른쪽 형태가 곡선으로
된 숄더(Shoulder)이므로 직선으로 된 왼쪽 공간보다 조금 좁게
설정하는 게 좋다. 이 수치는 글자의 디자인에 따라 달라지므로
본인의 글꼴 디자인에 맞는 값을 찾아야 한다.

왼쪽 사이드 베어링 오른쪽 사이드 베어링

편집뷰에서 'n'을 여러 번 타이핑해 'n의 속공간'과 'n과 n 사이
공간'의 크기가 고른지 살펴본다. [Space]를 누르면 미리보기
모드로 볼 수 있고, 하단의 '미리보기' 창에서 위아래를 뒤집어
보거나 글자와 배경색을 반전해 볼 수도 있다. 'n'의 글자 사잇값을
정했다면, 같은 방법으로 'o'의 글자 사잇값을 조절해 보자.
'o'는 양쪽의 형태가 모두 곡선으로 되어 있어 이미 공간을 품고
있으므로 직선으로 된 형태보다 글자 사이를 좁게 설정한다.

nnnnnnn
ooooooo
nononon

'a'는 기준 글자인 'n'과 'o' 사이에 배치해 조절해 본다. 'a'의
공간이 정리된 뒤 'n, a, o'가 포함된 다양한 단어를 적어 보면서
스페이싱을 다듬는다. 또한 'n'과 'o' 사이에 나머지 소문자
알파벳을 넣어 보고 공간이 균일한지 확인하자.

nnnannn oooaooo
nnnbnnn oooboooo
nnnennn oooeoooo
nnndnnn ooodoooo
nnnennn oooeoooo

소문자 스페이싱

noname

스페이싱 테스트 단어

'n'과 'm'같이 왼쪽 또는 오른쪽이 비슷한 글자는 그룹으로 묶어
스페이싱을 적용할 수 있다. 예컨대 'm' 글리프를 열어 회색 정보
상자의 왼쪽 사이드 베어링, 오른쪽 사이드 베어링값에 'n'을
타자하면 'n'의 값이 자동으로 적용된다.

팁: 적용한 값이 바뀌면
빨간색으로 표시되는데,
새로고침을 클릭하거나,
상단 메뉴에서 글리프→
메트릭스 업데이트(Update
Metrics)[Ctrl-Cmd-M]를
클릭하면 다시 n의 값으로
업데이트된다.

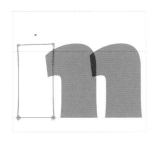

n의 왼쪽 n의 오른쪽
사이드 베어링 사이드 베어링

소문자의 스페이싱이 정리됐다면 대문자는 'H'와 'O'의 글자
사잇값을 먼저 설정한 뒤 나머지 대문자를 'H'와 'O' 사이에
배치하고 글자 사이를 일정하게 만든다. 대문자는 소문자보다
속공간이 크기 때문에 소문자보다 스페이싱을 여유 있게 잡는다.

HHHHAHHHH
HHHHBHHHH
HHHHCHHHH
HHHHDHHHH

대문자 스페이싱

커닝(kerning)

'커닝'은 특정 알파벳의 조합에서 스페이싱만으로 글자 사이가
균일하지 않을 때 공백을 조정하는 것을 말한다. 조정이 필요한
두 개의 글자를 '커닝 쌍(kerning pair)'이라 한다. 대문자 T와
소문자 o 또는 대문자 L과 T의 조합같이 큰 공백이 생기는
부분은 커닝을 활용할 수 있다. 앞서 스페이싱처럼 기준이 되는
글자를 정해 공간의 크기를 비교하며 커닝값의 정도를 정해야
한다. 소문자 'nnnooonono', 대문자 'HHHOOOHOHO'의
글자 사이 공간을 참고해 이보다 넓거나 좁은 곳에 커닝을
적용해 보자. 이때 기준 글자 'n, o'와 'H, O' 조합에는 커닝을
넣지 않도록 주의한다. 커닝은 되도록 최소로 하는 게 좋다.

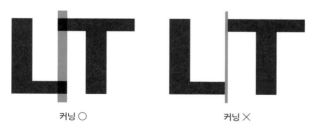

커닝 ○ 커닝 ✕

'T, o' 사이에 큰 공간이 있으므로 마이너스 커닝값을 넣어 글자
사이를 좁힐 수 있다. 편집뷰에서 'T, o'를 타자하고 'o' 글리프의
회색 정보 상자에 커닝값을 입력한다. 'Tomorrow' 같은 단어를
타자해 공간이 고른지 확인하며 조정한다.

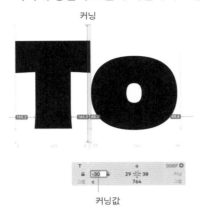

앞서 스페이싱에서도 비슷한 형태의 글자는 같은 왼쪽 사이드
베어링값과 오른쪽 사이드 베어링값을 공유했다. 커닝을 진행할
때도 비슷한 형태의 글자는 그룹을 만들면 편리하다. 아래와 같이
'b, p'의 오른쪽 형태, 'd, q'의 왼쪽 형태, 그리고 'c, e, o'의 왼쪽
형태가 같아 각각 같은 커닝 그룹으로 묶을 수 있다.

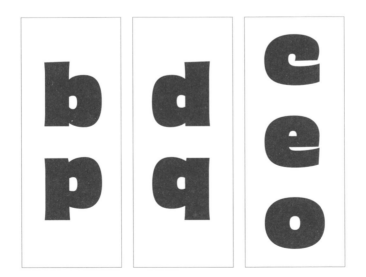

'f'와 'c'가 만날 때 벌어지는 공간을 마이너스 커닝값으로 좁혀
보자. 'f'와 'c'를 나란히 타자하고, 'c' 글리프의 회색 정보
상자에 커닝 그룹 이름으로 'c'를, 커닝값으로 -30을 입력한다.
'c'와 비슷한 왼쪽 형태인 'e'와 'o'에도 그룹 이름에 'c'를
입력하면 같은 커닝 그룹으로 묶인다. 커닝값 오른쪽의 자물쇠
모양이 잠겨 있어야 그룹 커닝이 적용되며, 예외의 값이 필요할
때는 자물쇠를 해제한다. 따라서 'f'와 'c' 그룹이 만나면 항상
같은 커닝값을 갖게 되며, 그룹의 커닝값을 바꾸면 그룹 전체에
자동으로 적용된다.

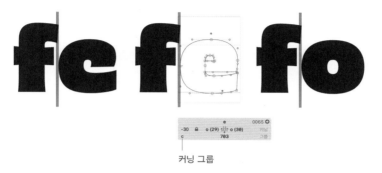

커닝 그룹

전체 커닝 목록을 확인하려면 상단 메뉴에서 창 → 커닝을 연다.
커닝 그룹은 '@A' 같이 앞에 '@'가 붙는다. 대문자와 대문자,
대문자와 소문자, 소문자와 소문자같이 다양한 경우의 수를
파악해 커닝을 적용한다. 소문자 뒤에 대문자가 오는 조합은
매우 드물어 굳이 커닝을 적용하지 않아도 된다. 라틴 확장
문자를 추가할 때 마크가 붙는 글자도 주의한다. 예컨대 'a'에
커닝값을 지정했다면 'a'에 마크가 붙는 글자 'à, á, â, ä, ã, å, ā'
또한 커닝을 확인해야 한다.

전체 커닝 목록
창 →
커닝

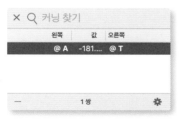

커닝 창

라틴 확장 ⋯→ 앵커 (3부, 52쪽)

독일어, 프랑스어, 폴란드어 같은 유럽의 언어를 표현하려면
에스체트(ß)같이 특정 언어권에서 사용하는 글자 또는 다양한
마크*가 필요하다. 단순히 글자 위에 마크를 붙이는 게 아니라
크기, 위치, 글자와 연결되는 형태 등 미세한 조정이 필요하다.
마크는 여러 글자에서 반복되므로, 컴포넌트로 만들어 앵커와
함께 사용하는 게 좋다.

* 악센트(accent), 다이어크리틱
(diacritic)이라고도 한다.
폰트뷰의 카테고리에는 '마크'로
표시돼 있다.

ÀÁÂÃÄÅĂ

다양한 마크가 적용된 'A'

Straße

독일어에 쓰이는 에스체트

언어 영역을 추가하기 위해서는 폰트뷰 왼쪽에서 언어 →
라틴 → 서유럽(Western European)을 선택한 뒤 마우스
오른쪽 → 누락된 글리프(Missing Glyphs) → 생성(Generate)을
클릭한다.

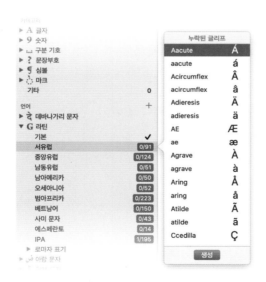

서유럽 글리프를 추가하면 조합을 위해 필요한 마크 글리프가
마크 → 조합에 자동으로 생성된다. 글리프 이름의 끝에
'comb'이 붙은 것은 조합을 위한 마크 글리프다.

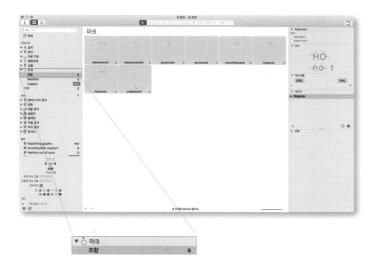

소문자 a의 양음 부호(acute)를 그려 보자. 왼쪽 카테고리
'마크'에서 '조합' 카테고리의 'acutecomb' 글리프를
더블클릭해 편집뷰로 이동한 뒤 양음 부호를 글리프의 중앙에
그린다. 글리프 찾기[Cmd-F]에서 'aacute'를 검색한
뒤 'á' 글리프에서 글리프 → 조합 글리프 만들기(Create
composite)를 하면 'a'와 'acutecomb'가 자동으로 조합된다.
마크를 효과적으로 관리하기 위해 앵커를 추가해 보자.
마크 'acutecomb' 글리프에서 마우스 오른쪽 → 앵커 추가
(Add Anchor)를 하고 이름을 '_top'으로 한다. 앵커는 글리프의
x축 중앙에 위치시킨다.

조합 글리프 만들기
글리프→
조합 글리프 만들기
[Ctrl-Cmd-C]

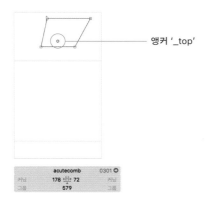

앵커 '_top'

'_top' 앵커를 복사해 'a' 글리프에 붙여넣고, 앵커 이름을
'top'으로 수정한다. 이때 'top'과 '_top' 두 앵커의 y축 값을
같게 해야 한다. 마크의 위치를 조정할 때는 'a' 글리프 'top'
앵커의 x축을 움직여 알맞은 위치로 조정한다. 마크 글리프의
앵커 '_top'의 위치는 다른 글자에도 공통으로 사용하므로
고정해 놓는다.

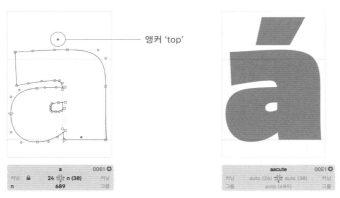

소문자와 대문자의 마크는 크기, 높이 등이 다르므로, 접미사
'.case'를 갖는 대문자용 마크 글리프를 추가로 만드는 게 좋다.

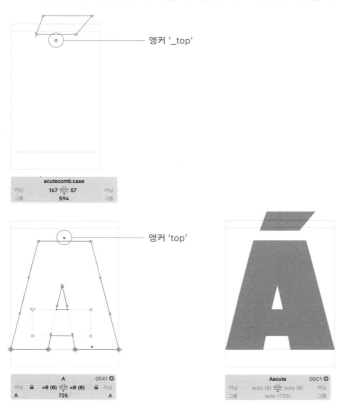

글자 가족 추가 ⇢ 멀티플 마스터 (3부, 80쪽)

글립스에는 한 파일에 다수의 마스터를 저장할 수 있는
'멀티플 마스터'기능이 있다. 멀티플 마스터를 활용하면 마스터
간의 '인터폴레이션' 기능을 통해 중간값의 글자 가족을 만들
수 있고, 여러 개의 마스터를 관리하는 게 수월해 효율적으로
작업할 수 있다.

<u>컨덴스드 마스터 추가</u>

폭이 좁은(condensed) 글자 가족을 추가한다. 파일 →
폰트 정보 → 마스터 탭 → 왼쪽 아래 + 클릭❶ → 마스터 추가
(Add Master)❷를 한다. 이름을 'Heavy Condensed'라
지정한다.❸

마스터 추가
파일 →
폰트 정보[Cmd-I] →
마스터 탭 →
왼쪽 아래 + 클릭 →
마스터 추가

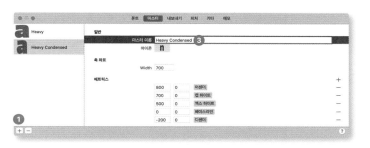

폰트 탭의 '축'에서 오른쪽 +를 클릭❶해 'Width' 축을
추가❷한다.

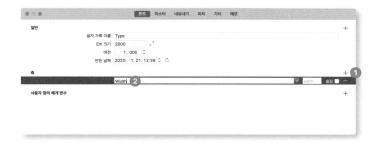

마스터 탭으로 이동해 Width 축의 값을 'Heavy' 마스터는
1000❶, 'Heavy Condensed' 마스터는 700❷으로 설정한다.
이제 Width 축을 기준으로 두 마스터가 연결됐다.

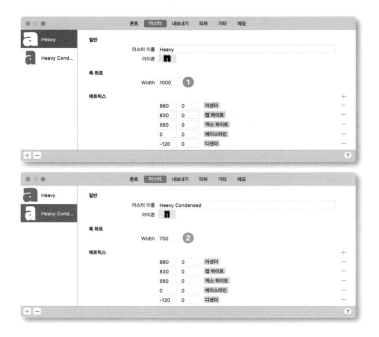

마스터와 축 설정을 마쳤다면 'a'를 그려 보자. 먼저 'Heavy'
마스터의 'a' 글리프를 그린 뒤 'Heavy Condensed' 마스터에
복사한다. 두 마스터 간의 이동은 단축키 [Cmd-1]과 [Cmd-2]를
활용한다.

'a'의 폭을 좁게 변형하기 위해 상단 메뉴의 패스 → 변형
(Transformations)에서 '기준'은 '엑스하이트'로 두고,
'크기 조정'은 폭 70%, 높이 100%로 설정한다.
변형된 결과를 바탕으로 굵기와 곡선을 다듬어 정리한다.

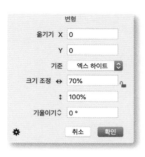

다음으로 인스턴스 기능을 활용해 두 마스터의 중간 폭을
추가해 보자. 우선 'Heavy'와 'Heavy Condensed' 마스터를
인스턴스로 추가하기 위해 파일 → 폰트 정보[Cmd-I] →
내보내기 탭 → 왼쪽 아래 + 클릭❶ → 각 마스터의 인스턴스
추가(Add Instance for each Master)❷를 클릭한다.

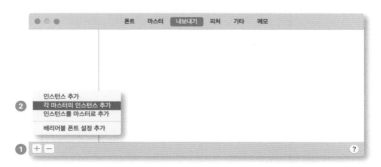

다음으로 중간 폭을 추가하기 위해, 왼쪽 아래 인스턴스
추가(Add Instance)❶를 선택한 뒤 이름을 'Heavy
Semi Condensed'로 입력한다.❷ 너비 클래스를
'SemiCondensed'로 하고,❸ Width 축의 값을 850으로
설정한다.❹ 다른 인스턴스도 적합한 너비 클래스를 선택한다.
각 인스턴스는 폭의 크기 순서대로 드래그해 바꿀 수 있다.

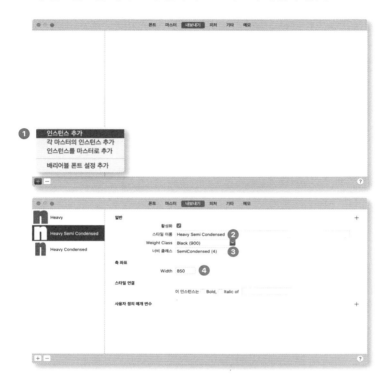

인터폴레이션 결과를 확인하기 위해 편집뷰에서 왼쪽 아래의
눈 모양❶을 클릭하면 미리보기 창이 열린다. 모든 인스턴스
보기(Show All Instances)❷를 클릭하면 'Heavy, Heavy
Condensed'와 함께 중간에 넣은 'Heavy Semi Condensed'
총 세 개의 인스턴스를 볼 수 있다. 여기서 중간 인스턴스가
보이지 않는다면 인터폴레이션이 작동하지 않은 것이므로
각 마스터 아웃라인의 호환성을 확인해야 한다.

⋯⟶ 마스터 호환성 (3부 83쪽)

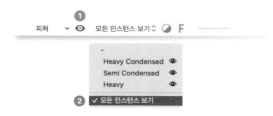

이탤릭(오블리크) 마스터 추가

이탤릭 마스터를 추가해 보자. 파일 → 폰트 정보[Cmd-I] →
폰트 탭 → 축 → 오른쪽 + 클릭❶해 'Italic'을 추가❷한다.

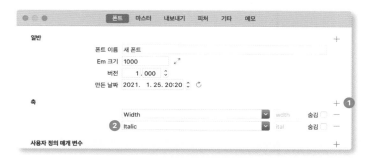

마스터를 추가하기 위해 마스터 탭 → 왼쪽 아래 + 클릭 →
마스터 추가(Add Master)❶를 해 'Italic'으로 마스터 이름을
입력❷한다. 'Italic 마스터'의 Italic 축의 값을 100으로
입력하고,❸ 이탤릭이 아닌 마스터는 0으로 설정한다. 다음으로
이탤릭 마스터를 인스턴스로 추가한다. 내보내기 탭 → 왼쪽
아래 + 클릭 → 인스턴스 추가(Add Instance)를 하고❹
'Regular Italic'으로 스타일 이름을 입력한다. Width 축의 값을
1000, Italic 축의 값을 100으로 설정한다.❺ Italic 마스터를
제외한 나머지 인스턴스들은 Italic 축의 값을 0으로 설정한다.

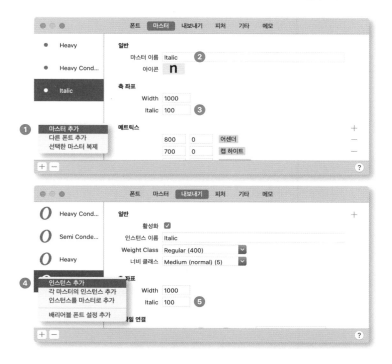

글립스로 라틴 디자인

편집뷰로 돌아가 이탤릭을 그려 보자. Regular 마스터의 'a'를
Italic 마스터에 복사한다. 상단 메뉴의 패스 → 변형에서
'기울이기'에 원하는 이탤릭 각도를 입력한다. 변형한 결과를
바탕으로 획의 굵기와 곡선을 정리해 이탤릭 'a'를 그린다.
편집뷰 아래의 '미리보기'에서 '모든 인스턴스 보기'를 선택해
추가한 이탤릭 인스턴스를 확인한다.

팁: 'Regular Italic' 마스터의
'메트릭스(Metrics)'에서 +를
클릭해 '이탤릭 각도(Italic
Angle)'를 설정하면 편집뷰에서
이탤릭용 그리드를 가이드로
볼 수 있다.

패스 변형하기
패스 → 변형

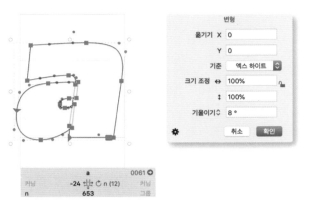

폰트 내보내기

디자인 작업이 완료됐다면 폰트로 생성하기 전에 폰트 정보를
입력한다. 파일 → 폰트 정보에 폰트 이름, 디자이너 정보,
라이선스 정보 등을 입력한다. → 폰트 정보 (3부 44쪽)

폰트 정보 입력
파일 →
폰트 정보[Cmd-I]

상단 메뉴에서 파일 → 내보내기(Export)에서 PostScript/
CFF(.otf)와 '오버랩 제거'를 체크한 뒤 '내보내기 대상'에서
저장할 폴더를 선택하고 다음을 클릭해 폰트를 만든다.

내보내기
파일 →
내보내기[Cmd-E]

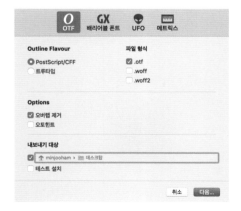